圖說中國工藝美術史

圖說
中國工藝美術史

尚剛 ◎ 著

香港中和出版有限公司
www.hkopenpage.com

目錄

前言

中國古代工藝美術
與其特點

一、名詞、起源與主體

工藝美術就是製作採用手工業方式的造型藝術。

「工藝美術」是 20 世紀初從日本舶來的語詞，語詞雖晚，但它涵蓋的若干門類卻是最早的藝術創造。在中國，即令不把更早的飾品包羅在內，也能上溯到 8000 年前。由此開始的 4000 年是中國的新石器時代，它的基本特徵除石質工具的磨製以外，還包括製陶和紡織的出現。織物易腐難存，但大批的玉石器和陶器展現了先民卓越的藝術才華。在中國的原始社會，工藝美術比美術更成熟、更輝煌，當年的繪畫【圖 0·1】和雕塑【圖 0·2】往往附麗於工藝美術品。

工藝美術是甚麼？對此，還有似明若晦的爭議。依照不會引出異說的理解，可以根據材質，把工藝美術分為絲綢等織物、陶瓷、玉石、金屬、漆木和竹牙角玻璃等六類。這樣，就能明白看出，其主體是日用品，其次才是欣賞品，欣賞品現在又通稱「特種工藝美術」。其實，在日用和欣賞之間，從來沒有斷然的界線，所有的日用品都能欣賞，許多欣賞品又可使用。只是欣賞品的材質往往更高貴，製作常常更考究。以鬼斧神工、奇技淫巧品評工藝美術，其偏頗不言自明。

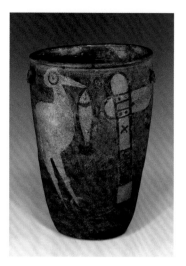

【圖 0·1】鸛魚石斧圖彩陶缸
距今約 6000 年左右。裝飾著面積最大的彩陶繪畫，白鸛形象取用了已知最早的沒骨畫法。

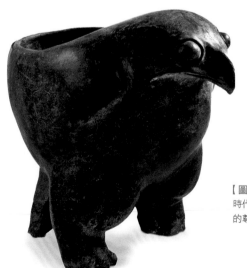

【圖 0·2】黑陶鷹尊
時代較 0·1 略晚。豐碩雄武的鷹尊昭示了墓主人的尊貴，展現著驚人的造型能力。

二、適用的原則

除少數純玩賞之作外，工藝美術最關心適用，造型和裝飾往往體現著功能的需要。古代中國長期以農耕民族為主體，與其定居生活相適應，器物造型大多安定穩重，便於陳放。而在遊牧民族入主的時代，便攜器物為數眾多，這體現的是統治民族馬背上的生活，他們生活形態的演進又令器形不斷變化，遼代的皮囊壺就是明證【圖 0·3、0·4】。

較細微的變化表現在體量的差異。都是注子，茶湯是熱的，故茶注不配注碗，酒液是涼的，故酒注會配注碗以加溫【圖 0·5】；同樣是酒具，碩大的往往反映所貯酒的溫和，小巧的多與酒的濃烈相聯。裝飾與功能的聯繫不及造型密切，但日用容器的裝飾有從立體向平面發展的明確趨勢，如元以來的陶瓷裝飾已大體是彩繪的一統天下，這同平面裝飾的器物更宜清洗有關。

造型和裝飾都要合宜，妄求奇異，濫施雕琢與適用的原則大相徑庭。不妨於用是一般的尺度，有助於用是更高的標準，工藝美術之美就因此受到限制，其創作猶如戴著鐐銬的舞蹈。適用束縛了庸手，也玉成了巧匠，他們的姓名雖多已不傳，但無數作品都是其智慧和才華的豐碑。楷模是漢代的燈【圖 0·6】和唐代的香囊【圖 0·7】，它們融美觀與適用於一身，構思之巧、製作之精令人驚歎，其設計原則至今仍可視為典範。

釭燈 漢代的一種銅燈。燈體設吸煙管能將煙燼吸入燈腹，燈腹常以盛水，令煙氣溶於水，以降低空氣污染。燈罩能開合，以調節光線的強弱和光照的方向。

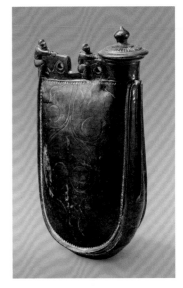

【圖 0·3】綠釉皮囊壺
皮囊壺的較早形式，為適應遊牧生活，採用便攜設計。壺頂設孔，以利縶繫，壺身扁平，以便貼體。

【圖 0·4】綠釉皮囊壺
皮囊壺的較晚形式，設計已考慮了定居生活的需求。壺頂的樑方便提拎，而壺身趨圓則宜陳放。

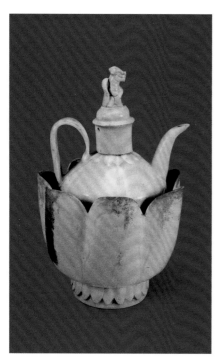

【圖 0·5】景德鎮窯刻花青白瓷酒注和注碗
北宋製品。注與碗可分可合。於碗內加熱水，可令
注內的酒升溫。那時，配注碗的酒注不少。

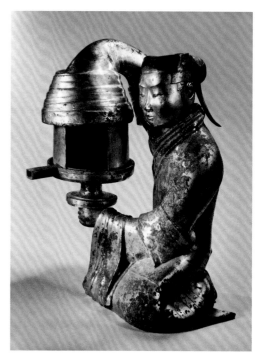

【圖 0·6】長信宮燈
對流通氣流，單管不及雙管，且底部有孔，不能貯水，故此
作雖最著名，但不及其他缸燈適用。

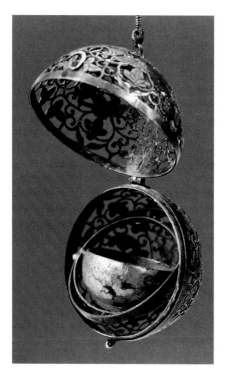

【圖 0·7】葡萄花鳥紋銀香囊
唐代上層喜用香囊，可熏香，又能暖手。鏤空為著
通氣、散味，鏈鉤為著佩掛。

香囊　古代熏香器具，今見
者多為唐代銀器。通體鏤空
花紋，體做球形，分上下半
球，可以開合，內部構造原
理和現代陀螺儀相同。不論
香囊如何轉動，內部的焚香
盂始終水平，使香灰、香火
不外漏。也可用以暖手。

三、材料與技術的制約

作品都是用材料製成的，材料的不同必定帶來作品的差異。中國古代容器以陶瓷、金屬、漆木為主要材料，後兩類可方可圓，能大能小，而陶瓷造型卻基本是圓的變化，尺度也適中，這就是材料造成的。陶瓷以黏土等為原料，製坯時，過大過小已然不易。焙燒中，坯體還要收縮變化，坯體越高大，變形越顯著，對同樣大小的坯體，圓的變化小於方直。而人的視覺難以感受不很周正的曲線，卻對稍有變化的直線極敏感，扭曲的造型既不美觀，也不適用。因此，古代陶瓷造型幾乎都同尺度適中的圓有關，過大過小和方直【圖 0·8】的造型僅屬不惜成本的高檔製作。

【圖 0·8】青瓷琮式瓶
南宋官窯作品。造型仿上古玉琮。宋人傾慕古代典範，琮式瓷瓶不少，官窯造，龍泉窯也燒。

材料的作用還滲透到更細微的方面，如青花瓷的圖案呈色雖然都靠鈷，但色調卻往往不同，有凝重【圖 0·9】、淡雅【圖 0·10】之分，還有濃豔、灰暗之異，基本原因就是鈷料的化學成份不同。甚至，輔料也會帶來變化，仍以陶瓷為例，清代彩繪瓷【圖 0·11】的花紋往往比明代【圖 0·12】精細，這是因為清人常在彩繪顏料中調油，而明人卻是調膠，油的質地遠遠細膩於膠。材料重要如此，那麼，在不小的程度上，一部工藝美術史也可看做材料的歷史。

在一定意義上，工藝美術史還是技術的歷史。不僅材料必須藉助技術製作才能成為產品，不同的製作技術還常常引出產品的差異。原始陶器的胎體有厚薄之別，厚胎可用手製，也可輪製，而薄胎卻非輪製不可。沒有快輪的發明，蛋殼陶【圖 0·13】的產生就不可思議。青銅器的鑄造可用合範法，也可用失蠟法，唯有失蠟法才能使器物玲瓏剔透【圖 0·14】。與漢魏相比，唐以來的綾錦圖案形象細膩、線條圓潤【圖 0·15】，這實在得益於緯線起花技術的啟用。

合範鑄造　青銅等金屬器物常用的鑄造方法。做法大致是，以泥製成刻劃紋飾的內模；再用泥於其上壓出外範，並切為幾塊；又把內模刮去一層，成為內範，刮下的厚度為將鑄器物的厚度；內外模範烘烤後，固定合範，留出澆口，而後澆注銅液；銅液冷卻後，打碎外範，取出內範，再對鑄件打磨修整。

失蠟法　青銅等金屬器物的精密鑄造方法。現代工業仍在使用，在中國，出現於春秋。做法應是，用蜂蠟製成內模，敷泥漿於內模，製成外範，待乾，高溫焙燒，蠟模溶化，由預留的外範孔洞排出，再注入銅液，冷卻後，剝去外範，即得與蠟模相同的鑄件。

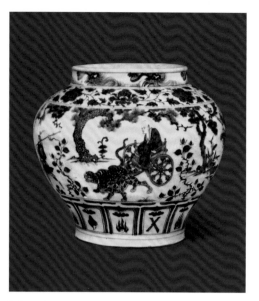

【圖 0·9】景德鎮窯青花鬼谷下山圖罐
圖案發色深濃。近年，元青花尤其名貴。此罐 2005 年在英
國拍賣，成交價約合人民幣 2.3 億元。

【圖 0·10】景德鎮窯青花三友紋盤
與 0·9 同屬元晚期。圖案發色淡雅，胎體輕薄，裝飾的松竹
梅紋象徵清正高傲。

【圖 0·11】景德鎮窯粉彩花鳥圖扁瓶
雍正粉彩代表作，原藏英國達維德基金會，現歸大英博物
館。達維德基金會所藏中國瓷器極精。

【圖 0·12】景德鎮窯五彩魚藻紋罐
嘉靖五彩代表作。圖案滿密，取意吉祥。此作熱烈俗豔，是
嘉靖官府製作的典型。

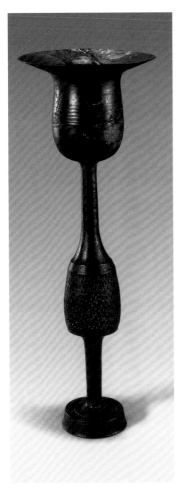

【圖 0·13】蛋殼黑陶高柄杯
厚不足 1 毫米。因重心在上,底座太小,
易傾倒,故雖精美,卻不適用。另有些高
柄杯底座較大。

【圖 0·14】曾侯乙青銅尊盤
尊與盤可分可合。均先分鑄,再焊鉚,共由 72 個組件構成。製作雖精,但繁縟太甚。

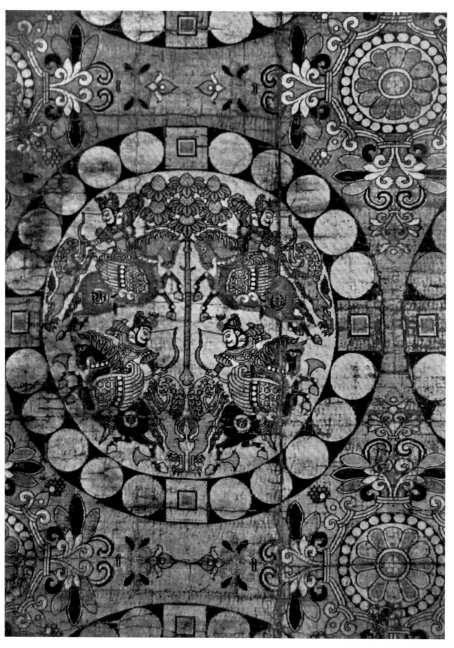

【圖0·15】聯珠四騎獵獅紋錦局部
今存最精美的唐錦。圖案「洋」風撲面：獵手胡相、馬生雙翼、奇異的花樹、中國不生的獅子。

四、造型、裝飾與其主導

除了織物等平面之作以外，工藝美術品可以分解為造型與裝飾兩個部分，儘管它們都隨時代而演進，但造型的變化總小於裝飾。從古至今，碗的造型變化不大，而裝飾卻因時而異，同樣是梅瓶，由宋到清，造型的變化更小，而裝飾卻代代不同。其中的原因並不複雜，造型較多聯繫著使用，裝飾側重在欣賞，古代生活方式的變化較慢，審美等觀念不僅變化較快，個體差異也較大。因此，造型較穩定，裝飾更活躍。

工藝美術裡，容器地位重要，其材質也有高低貴賤之分。玉和金銀材料珍稀，價格昂貴，按照等級制度，這類茶酒器的使用者往往較尊貴，而漆木、陶瓷材料易得，價格低廉，材料的使用通常沒有禁限。顯然基於貪戀奢華，傾慕權勢的心理，金銀器的造型和裝飾往往成為陶瓷器、漆器取法的典範【圖 0·16、0·17】，相反的情形固然存在，但根本不足與材質低賤仿高貴的規律抗衡。玉容器等級最高，而能辨識出的影響卻遠遠不及金銀器，這是因為它們當年數量就少，在使用中又易損毀。絲綢裝飾的影響最深最廣，其花紋和色彩不僅是別等第、分貴賤的標誌，還因最富展示性而凝聚了裝飾藝術的精華，體現著審美時尚的變遷，不僅總為各式工藝品仿效，還充當著新式樣最快捷的傳播者。

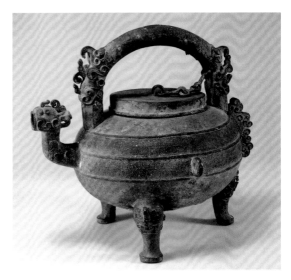

【圖 0·16】青銅提樑盉
為河南淅川出土的春秋中晚期作品，類似者還獲得於浙江紹興的戰國早期墓葬，可知在當年頗流行。

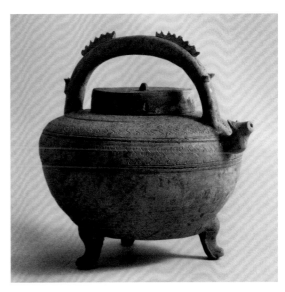

【圖 0·17】原始瓷提樑盉
為出土於紹興的戰國產品，造型、裝飾明顯模仿青銅器，但材料的不同令陶瓷的模仿無法逼肖。

15

五、認識功能與審美意義

從生產的角度看，夏商以來的工藝美術不外官府和民間兩類。官府的產品【圖0·18】自有官派的用場，設計、造作秉承上命，絕容不得以工匠的創造破壞了欽定的法度。民間的產品【圖0·19】大多要投入市場，工匠既然賴以維生，作品就必須迎合主顧的趣味，若非罕見的定制，銷售對象總包括著財力相當的人群。這樣，無論官府、民間，絕大多數作品的面貌都至少與某個階層的好尚一致，所蘊含的共同性遠遠大於特殊性，這和可以「寫心」，可以「自娛」，講求獨創的詩歌、繪畫截然不同。因此，通過工藝美術，能對時代審美風尚及其變遷有全面、深入的理解，這是憑藉其他文藝門類難以做到的。

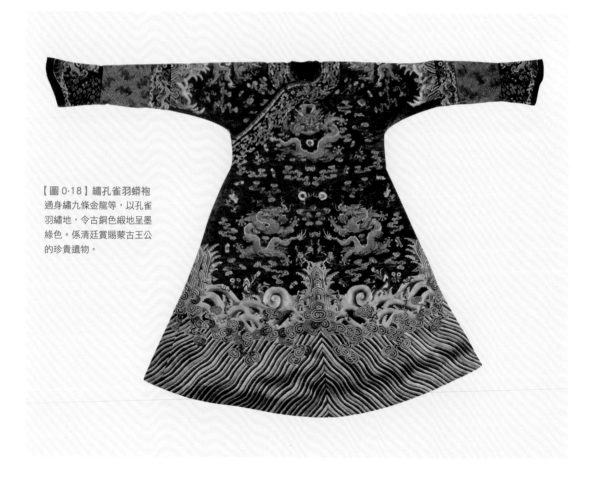

【圖0·18】繡孔雀羽蟒袍
通身繡九條金龍等，以孔雀
羽繡地，令古銅色緞地呈墨
綠色。係清廷賞賜蒙古王公
的珍貴遺物。

工藝美術兼有物質和精神的雙重屬性，儘管不是純藝術，創作不以震撼人心或道德說教為宗旨，但它對人的影響又絕不小於純藝術。因為，人可以不去欣賞純藝術，卻無法在衣食住行中逃避工藝美術，即令作品素樸無文，也必定有線型、帶顏色【圖 0·20】，人不必專門欣賞它，而它卻在源源不斷地提供著形式語言，潛移默化地培育起人的基本審美意識，如影隨形般左右了人的終極審美判斷。這種影響，發揮的方式別致特殊，但功效深遠強大，令其他藝術門類無法企及。

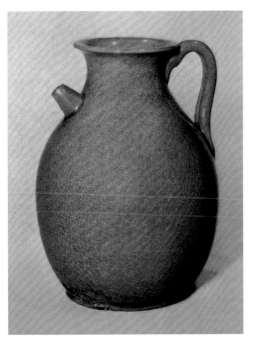

【圖 0·20】越窯青瓷壺
唐後期越窯產品，器表瑩潤，密佈開片。這種壺時稱「注子」，當年十分流行。

【圖 0·19】蘇繡十二生肖袖緣
民間女衣的袖緣裝飾。以故事中的動物串聯成十二生肖主題，如昭君出塞─馬、蘇武牧羊─羊。

六、時代主流與生產格局

官府資財雄厚，原料優異，驅役能工巧匠，製作精細考究，產品為國家政治和統治集團服務。由於使用者佔據文化的統治地位，官府的生產也是時代的主導。民間的產品或投入市場，或由生產者自用，其物質基礎和技術力量都不及官府，製作也稍粗。古代社會，尊卑貴賤各有等第，工藝美術就是等級制度的物質體現，從材質到品種，從圖案到配色，高下有別，不可僭越。使用者身份越卑賤，所受限制也越多。但是，在不違反制度的前提下，民間產品常以官府為楷模。因此，等級差異雖在，而藝術追求趨同，甚至會違制僭越，製作與官府酷似的產品【圖 0·21】。至於官府作坊的產品，由於設計常常是統一的，故尊卑貴賤雖有差別，但風格面貌卻大致相同。主流工藝美術之外，少數民間高檔品的情況特殊，它們崇尚優雅雋永【圖 0·22】，專一表現士大夫情趣，時時顯示出獨立於主流文化之外的品格，但入宋以後，它們才逐漸嶄露，明清方始大盛。

陶瓷以外，工藝美術的生產中心往往在城市及其周邊，這不僅因為那裡作坊集中，能工巧匠薈萃，還因為城市都是商業的中心。商業對工藝美術的意義絕不限於銷售，還能因此帶來競爭，刺激造型、裝飾、技術的不斷翻新。陶瓷之所以例外，全在於生產狀況特殊，那大規模的取土採石、大面積的砍伐採掘、燒造中的暴灰揚煙，實在不宜在都市展開。當然，還有特例，那就是專為宮廷製作的窯場，只是，其規模通常不大。

【圖 0·21】景德鎮窯綠地纏枝花紋金彩碗

面貌華麗非常。明人說「金色甕盤，又或十餘金，當中家之產」，所指大約就是這類器物。

【圖 0·22】黃花梨羅漢床

造型、質感、紋理絕佳，床圍正中的木材最美。顯著部位用美材，是明式傢具常見的選材方法。

七、基本風貌與文明價值

與西方相比，中國藝術含蓄優雅。工藝美術雖非典型，但也表現充分。文人士子的物品自不必說，若以最講究精緻高貴的皇家製作為例，則宋以來，它們中的許多竟然典厚無文，把美凝聚於造型、質地和色彩【圖 0·23、0·24】，這同西方的錯金鏤彩對比鮮明。優秀的裝飾強調意蘊，形象大多誇張變化，與現實保持著不小的距離，即令寫實，也重在神韻，不拘形似。觀念的表達往往迂迴曲折，鄙薄刻露顯豁，注重渲染氣氛，講求象外之意，餘韻綿長。因此，它耐尋味，禁琢磨，引誘欣賞者調動聯想去填充生發。這樣，含蓄優雅不僅是中國工藝美術的高明之處，也是其他國度不具備或頗欠缺的最大藝術特色。

中國古代工藝美術夙享盛譽，原因除去絲綢、瓷器等的發明和長期高躋世界頂峰之外，也有它濃縮了獨特的文化風采和不盡的藝術美妙，還在於它是世界上唯一具有連續傳統的工藝美術。在域外的許多地區，都曾創造出輝煌的工藝美術，歷史甚至比中國更遙遠，作品比同期的中國還精彩，但那裡，都因外來的軍事佔領或文化征服而改變，甚至中斷了自己的傳統。由於中國文化的深厚博大，工藝美術雖幾度受到強烈的西方衝擊，但外來的因素不久便融入傳統的洪流之中，中國工藝美術始終綿延相繼，自成體系。

至於工藝美術的重要，還在於長期是中華文明傳播的主要載體。中華文明深厚博大，但觀念的差異、語言的隔閡，令中國古代的思想、文學、藝術長期令遠方的域外人士難以理解。絲綢、陶瓷等工藝美術品截然不同，它們既美麗，又適用，備受珍愛【圖 0·25】，是享譽世界的中國產品。令域外人士在使用的同時，也潛移默化地認知了中華文明。

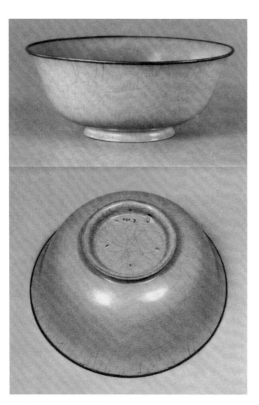

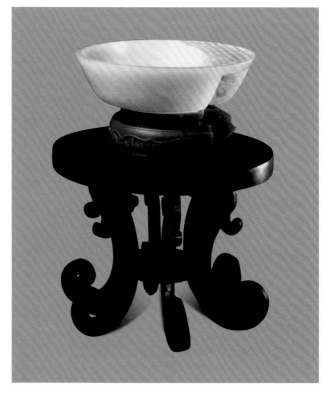

【圖 0·23】汝窯青瓷碗
典雅之極，相信為入貢的北宋汝窯器。宋
人說，汝窯以瑪瑙為釉，這已被檢測證實。

【圖 0·24】壽字玉洗
乾隆內府作品。料色自上及下由淺而深，
穩定感極強。碾琢雖精，但蘊精美於平
樸，大巧若拙。

【圖 0·25】配鎏金銀飾的青花碗
青花碗乃嘉靖民窯製品,但 1599 年,被英國貴族配以貴金屬,中國瓷器的受珍愛,於此可見。

原始社會

遠古—公元前 21 世紀

考古學已經把中國人的歷史追溯到 180 萬年以前，伴同人類的進步，工藝美術也逐漸產生。在距今約 3 萬年的北京房山山頂洞人遺址中，發現了豐富的裝飾品，它們以石、骨、牙、貝殼等製成，有些帶刻紋，附穿孔，並有染色的痕跡，除去原始的宗教觀念，還能從中清晰感受先民對美的追求。

由於資料的匱乏、理據的差異、方法的不同、觀念的區別，對於藝術的起源，專家們會各執一說。不過，在生存艱難、智慧初開的原始社會，包括工藝美術在內的藝術創作肯定絕非僅為審美。至少，它們與自然崇拜和圖騰信仰有密切的關係。如仰韶文化大河村類型彩陶一再表現太陽紋、月亮紋等，它們就應是自然崇拜的體現。仰韶文化半坡類型彩陶中魚紋地位突出，廟底溝類型彩陶上鳥紋一再出現，許多專家指出，它們就是當地部族的圖騰。

大約從公元前 6000 年開始，中國各地陸續進入新石器時代。新石器【圖 1·1】的製作普遍採用磨製法，造型規整，表面光滑，穿孔技術較成熟。石材則經過揀選，注重硬度、色澤和紋理。許多新石器已不能單純以工具視之，因為，它們還在展示著如質感、觸感、比例、對稱等工藝美術法則，而其技術和部分材料也為原始玉器直接繼承。

圖騰　即部族的徽號或標誌，語詞源出印第安奧基華斯部落。在母系社會，以至更晚，人們認為存在著圖騰，它或為動物，或為植物，或為無生物，是部族的祖先和保護神，也成為早期藝術的重要主題。

【圖 1·1】有段石錛
以矽質灰岩製成，紋理優美。造型規整，即令今日的製作，也難輕易完成。背上的段用以裝柄。

當代礦物學會將玉定義為透閃石、陽起石或輝石，但後世的界定古人不會了解，他們認為，玉就是美麗的石頭。這個定義域十分寬廣，因此，中國古代玉器的材料也很多，其中的一些並不屬於今日的玉，如瑪瑙、水晶、青金石等。這在史前尤其突出，那時，就近取材是普遍的現象。

儘管材料堅硬、工具簡陋，碾琢難度極高，但到新石器時代晚期，玉器製作已相當發達。原始玉器的選材特別注重色澤和質感，打磨平滑光潤，常常碾琢出纖細的紋飾。有些器物還是斧、鏟等生產工具，顯示出與新石器的聯繫。更典型的是飾物和禮器，它們體現著玉器的獨立品格。原始玉器的地理分佈相當廣泛，其中，有代表性的是紅山文化和良渚文化。

玉器製作　玉材堅硬，製作複雜的器形、纖細的花紋須藉助旋轉的工具，帶動蘸水的金剛砂磨成。後世用砣具治玉，令砣具旋轉的方法，早期靠拉弦，以後為腳踏。今日則有了多種先進的工具。

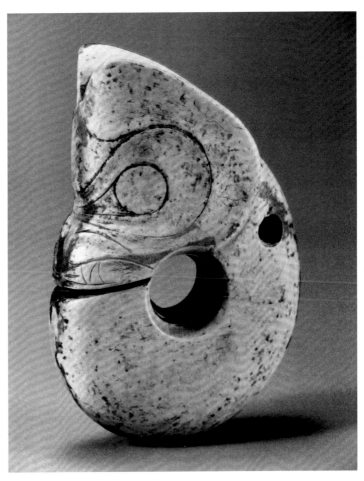

【圖 1·2】玉獸形玦
因無確鑿的證據，對許多上古的藝術形象，專家們常命名不同，這種器物也被稱為「玉豬龍」等。

【圖 1·3】玉鷹形佩
紅山玉器的收藏早於科學研究，考古學的進展才使
不少傳世玉器被認清是其作品。

【圖 1·4】玉龍
這是展覽、圖錄上常見的立置形象，若以其背部的穿孔繫繩佩掛，龍
則垂首拱背鈎尾，神采不再。

紅山文化主要發現在內蒙古東部、遼寧西部與河北北部。器物多形若
動物，手法簡潔，常鑽孔以供佩戴【圖 1·2】。一些小小的玉鳥，方方正
正【圖 1·3】，造型尤其可愛。不過，由於中國人總愛自認龍的傳人，更
令人矚目的還是玉龍【圖 1·4】，其尺度較大，以陰線表現細部，形體捲
曲呈「Ｃ」字形，如果立置，則真有駕雲凌波、上天入海的氣勢。

良渚文化基本分佈在太湖流域，這裡發現的玉器數量最多，也最精
美。飾物固然佔有很大的比例，但更有代表性的是用於儀禮、祭祀的
琮和璧，鉞【圖 1·5】則是首領威權的象徵。琮是良渚文化玉器中形體
最大的一種，其造型特徵為外方內圓，方指外輪廓線，圓指中央的透
孔。琮的形體或頎長挺拔，或方正粗碩，「琮王」【圖 1·6】竟能重達 6500
克。玉琮的裝飾雖繁簡不一，但明顯精於其他器物，往往兼備浮雕與
線刻，構圖則嚴格對稱，最重要的主題則是神人獸面像【圖 1·7】。研究
者認為，玉琮標誌著以獸面神為崇拜核心的神權的出現。而表現神人
獸面的陰線細逾毫髮，可比美今日的微雕，顯示了驚人的技藝。「蒼璧
禮天、黃琮禮地」僅是後人的說法，但良渚玉璧的製作往往並不考究，
故當年未必那樣崇高。

【圖 1·5】玉鉞

良渚玉鉞帶裝飾者絕少，此鉞兩面均有圖案，上為神人獸面，下為神鳥。以後，玉鉞為青銅鉞取代。

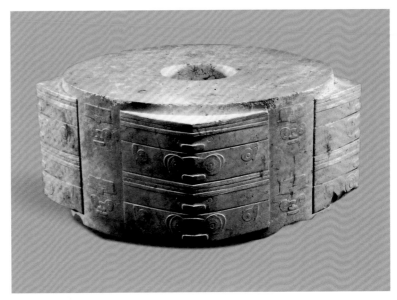

【圖 1·6】「琮王」

通體裝飾或繁或簡的神人獸面紋 16 組。因其體大而重，且裝飾精密，故稱「琮王」。

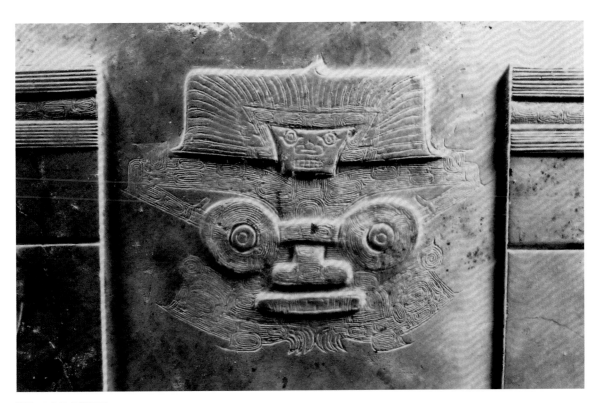

【圖 1·7】神人獸面紋

1·6 局部，紋樣寬僅三、四厘米。神人羽冠高大，上肢彎曲，下肢蹲踞，夾持胸腹部巨大的獸面。

陶器的誕生是新石器時代的重要標誌之一。堅硬的陶器以鬆軟的黏土製成，是人類最早的創造性產品。按胎體的顏色，陶器有紅、灰、黑、白之分。按出現的早晚，製坯的方法主要有捏塑、泥條盤築和輪製三種。坯體成形後，常在表面磨光或施加陶衣，若加裝飾，方法則有繪畫、拍印、堆貼、刻劃【圖 1·8】和鏤空，燒成溫度一般要在 800℃～1000℃左右。最著名的陶器是彩陶，這是指先以黑、赭、白等色料在坯體上繪畫圖案，然後入窯焙燒的紅陶，其圖案經過燒製，因此，不易脫落。這和先燒製、再彩繪的彩繪陶不同。它們的另一不同是功用，彩陶常常實用，彩繪陶則主要用於祭祀、隨葬。

彩陶上，動物、植物、人物【圖 1·9】、幾何【圖 1·10】這四種基本的紋樣類型已然齊備，其中，數量最多的是或直或曲的幾何形紋樣，而每每引起爭論的是魚、鳥等動物紋。或以為魚、鳥源出圖騰崇拜，或指出它們體現農耕物候。幾何形紋樣也引起關注，多數專家相信，至少它們中的一些是對魚、鳥等動物紋的抽象變化【圖 1·11】，另有一些則與生產工具有關，如網紋是受了魚網的啟發，八角星紋得自織機部件。儘管如今對多數彩陶紋樣的源流還所知無多，不過，能夠肯定的是，它們大多帶有明確的功利目的，而絕少唯美的成份，這在當時具有普遍性意義。

彩陶的裝飾往往分佈在器高的三分之一以上，按照起居方式，這也是原始人視線最易接觸的部位，難以看到的地方，卻常常素樸無紋【圖 1·12】。圖案還會因視角的變化而產生不同效果，如波折紋壺，隨著視角的不斷升高，圖案也由波折紋漸變為八瓣花朵【圖 1·13】。地域分東西南北，文化有先後承傳，彩陶裝飾也因此豐富多彩，但它們大多表現出強烈的節奏感和韻律美，並逐步完善了對稱、均衡、反覆、間隔、雙關、對比等基本的形式法則，顯示出永恆的藝術魅力。

捏塑法與其效果　捏塑即以手捏製成形。適於製作小型器物，造型一般不規整。

泥條盤築法與其效果　泥條盤築是將坯料搓成泥條，層層盤成器物，再內外塗泥，以膠合器形、填平溝縫。做成的器物多形體較大，胎壁較厚。

輪製法與其效果　輪製即將坯料置於陶車旋輪面中央，轉動旋輪，用手提拉坯料成形，應在新石器時代中期出現。它可使器物造型規整，胎體厚薄均勻。輪製有慢輪、快輪之分，快輪的出現晚於慢輪，以之成形，可使器物胎體極薄。

陶器燒造　最早應為平地堆燒，後出現窯爐。前者焙燒溫度較低，後者較高，能使器物更堅實。窯爐焙燒時，主要通過控制空氣供應量，使窯內燒成氣氛有氧化和還原的區別。陶器呈色往往取決於此，如紅陶以氧化氣氛燒成，灰陶以還原氣氛燒成。

【圖 1·8】鉤連紋黑陶罐
刻紋嚴整勁利，造詣極高。有些黑陶並非
內外皆黑，此作便是施加黑色陶衣的灰陶。

【圖 1·9】舞蹈人紋彩陶盆
這種舞蹈應對氏族意義重大。舞蹈人紋盆中，繪舞
蹈人三組、每組五人的另一面最常見於圖錄。

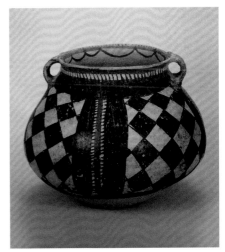

【圖 1·10】菱格紋彩陶雙耳罐
裝飾頗具現代感，今日的國際象棋棋盤、
若干地磚拼嵌仍為這樣的效果。

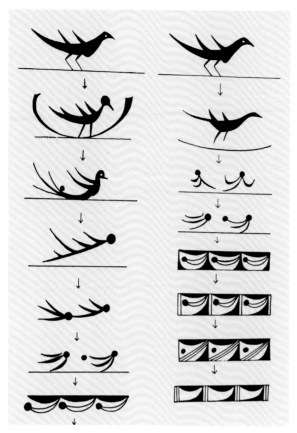

【圖 1‧11】廟底溝類型彩陶側面鳥紋演變推測圖
幾何形竟是由寫實的魚紋漸漸抽象來的！此圖採自張朋川《中國彩陶圖譜》。

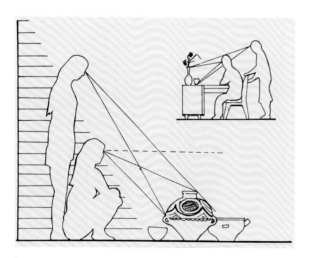

【圖 1‧12】史前與近世觀賞器物視線的差異
何以裝飾部位不同？原來是起居方式的影響。此圖與圖 1‧13 採自楊泓
《漫談新石器時代彩陶圖案花紋帶裝飾部位》。

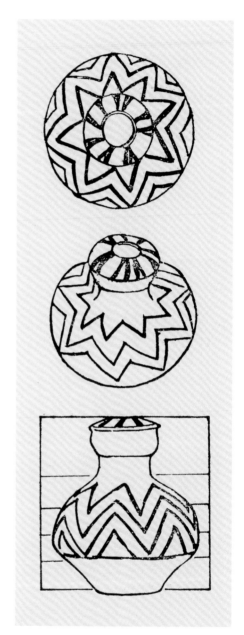

【圖 1‧13】半坡折線紋彩陶小口壺圖案
隨視角提高，折線紋漸變為八瓣花。平視，口、腹裝飾
無關；俯視，壺口裝飾則成了花心。

中國原始陶器分佈廣泛，在長江流域等其他地區，雖然也有發達的陶器製作，而藝術成就最高的還是黃河流域，黃河中上游的仰韶文化和馬家窯文化便以彩陶飲譽，下游還有著名的大汶口文化和山東龍山文化。仰韶文化的半坡類型【圖1·14】和廟底溝類型（如圖0·1、0·2），馬家窯文化的馬家窯類型【圖1·15】（又如圖1·9）、半山類型（如圖1·10）、馬廠類型都以彩陶等飲譽。特別是馬家窯文化，其彩陶數量之眾多、裝飾之豐富，均令新石器時代其他文化的彩陶無法比肩，中國彩陶藝術至此達到頂峰。

大汶口文化也有精美的彩陶【圖1·16】，而較特殊的陶器是少量的薄胎黑陶和硬質白陶，器物造型似乎更重視複雜的空間變化，還有一些形若動物的容器。山東龍山文化上承大汶口文化，其白陶更加精彩【圖1·17】，更著名的則是黑陶。它們普遍採用輪製成形，其高檔品器壁勻薄，厚度可在0.5毫米以下，器形規整精巧，趨於挺拔，裝飾則採用鏤空和纖細的刻劃。這種器物被稱為「蛋殼陶」（見圖0·13），代表了原始製陶工藝的最高水平。中國的黑陶主要分佈在東部地區，除去山東龍山文化之外，在南方的良渚文化【圖1·18】以及更早的河姆渡文化，黑陶也有很高的藝術成就。至於蛋殼陶，也不僅見於黑陶，彩陶中也有，如在長江流域的大溪文化和屈家嶺文化，但其裝飾水平不及黃河流域的諸原始文化。

原始陶器的造型明顯受到球體的啟發，器形的主體通常是對球的拉伸、壓縮或切割。這樣的造型因容積較大，而節省材料，焙燒時，不易變形，使用中，不易殘損，很符合科學的道

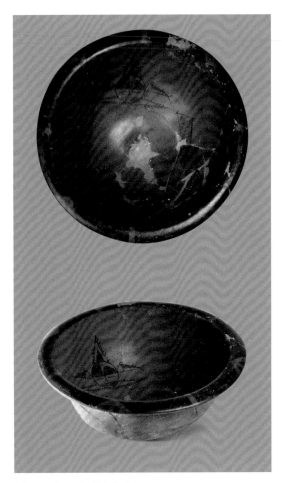

【圖1·14】人面魚紋彩陶盆
仰韶人有甕棺葬習俗，即將早夭的孩童放在甕中，其上覆蓋一盆。圖示者即做此用。

理。先民對陶器的尺度和比例已相當講究，如盆的口徑常在
30 厘米上下，小於人的肩寬，端持省力；碗、缽的口徑則常
在 15 厘米左右，其口徑、底徑、高度的比例大體為 2：1：
1，安定穩重，也同今日近似。

其他工藝門類也在發展。骨角象牙器常常附加圖案；中國應
是發明漆器的國家，此時的漆器裝飾技法已達到彩繪、嵌玉
的較高水平；而更重要的是麻葛絲毛織物的出現，它們有時
還帶簡單的編織紋飾。作為服用材料，織物柔軟、保溫、美
觀、適體，它的誕生是人類生活裡的重大突破。

原始工藝美術不僅自身取得了巨大的成就，還對後世影響深
遠。如玉器等的獸面紋到商周成為青銅器的主要裝飾題材，
許多陶器造型也被青銅器繼承，到了宋代，玉琮仍是陶瓷器
（如圖 0·8）取法的楷模。不過，最有意義的還是絲綢和陶器
的發明。絲綢不僅是理想的服用面料，其圖案還長期主宰著
中國裝飾的潮流，而陶器和由它演化出的瓷器則始終是應用
最多的容器類型。在後代，它們持續發展，成就輝煌，產生
了持久而廣泛的世界性影響。

【圖 1·16】花瓣紋彩陶壺
沿海地區的創作往往靈秀。此壺造型小巧，色彩鮮麗，
裝飾秀美，圖案可見仰韶彩陶的影子。

【圖 1·15】旋紋彩陶尖底雙耳瓶
為汲水器，據測試，尖底的設計頗為
合理，能令汲水方便省力，也便於插
進土中放置。

【圖 1·17】白陶鬹
鬹為炊煮器,袋足中空為著加大受火面積。有專家根據《禮記》,認為這類鬹應稱「雞彝」。

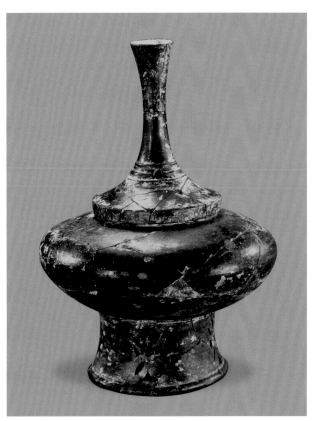

【圖 1·18】黑陶蓋罐
器物挺拔向上,造型線優雅流暢。圈足上有三組鏤空裝飾,蓋和身還繪紅褐色寬帶紋。

夏·商·西周

夏：約公元前 21—前 17 世紀

商：約公元前 17—前 11 世紀

西周：約公元前 11 世紀—前 771 年

人類史上，有過一個青銅時代，那時，以青銅為製造器物的重要材料。中國的青銅時代從公元前 21 世紀始，一直延續到公元前 5 世紀，這時，甚至晚到戰國，青銅器是中國藝術的光輝代表，而商晚期和西周早期則是青銅器的第一個高峰。

在豫西晉南一帶，禹率領其氏族建立起中國第一個王朝——夏。夏的製陶業頗發達，鑄銅【圖 2·1】以及琢玉、製骨也擁有一定規模，儘管發揮了承上啟下的重要作用，但起碼在目前，還無法用作品證實夏代工藝美術的輝煌成就。

滅夏的商族原本居處東方，他們嗜占卜、敬上帝、尊鬼神、尚享樂、重刑罰、輕禮義，死後將轉為神的當世商王擁有無上的人間權威。頻繁的祭祀活動既莊嚴神聖，又詭秘恐怖。商朝擁有相當發達的手工業，青銅鑄造尤其繁榮，造型和裝飾也逐漸充滿了威嚴詭異的色彩【圖 2·2】，體現著宗法制度，更表達著宗教信仰和思想觀念。

商王無道，統治被周朝取代。周人發祥在今日陝西的扶風、岐山之間。入西周，尊鬼神的觀念逐漸淡薄，祭祀對象不外天神、地祇和祖先。尚享樂的風氣被壓抑，酗酒更遭嚴厲禁止。宗法制度已經確立，最高統治者被奉為天子，制禮作樂成為文化的中心。繁瑣的禮儀制度是人倫道德的規範，處處體現著森嚴的等級。起初，西周的青銅器還延續了商晚期的威嚴詭異，但到中期，嚴整規矩的新風貌已經確立。裝飾轉向平樸【圖 2·3】，儘管也有不少作品在表現宗教觀念或神話傳說，但承載著更多的宗法、等級內容。

夏、商、西周，青銅器不僅代表了最尖端的生產技術，而且是最重要的人造物品。「國之大事，在祀與戎。」「祀與戎」都離不開青銅。時人認為，在對天地、山川和祖先的祭典中，靠了禮樂器和其上的種種詭異圖像，天地、神人才得以溝通，只有溝通，人間福祉才有保障。戎事必用兵器，靠了它，征伐方有威力，權力才能維繫，統治就得保證。青銅器

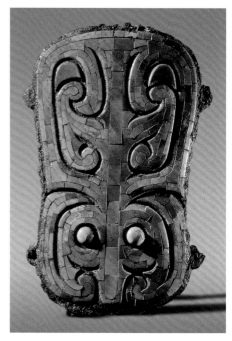

【圖 2·1】嵌綠松石獸面紋青銅牌飾
裝飾著已知青銅器上最早的獸面紋，所嵌綠松石則長期是各類鑲嵌的主要材料。

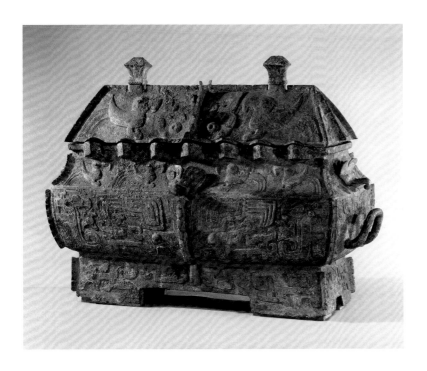

【圖 2·2】青銅「婦好」偶方彝
為兩個方彝的聯體。造型頗似殿堂,如今
的仿商宮殿建築多受它啟發。

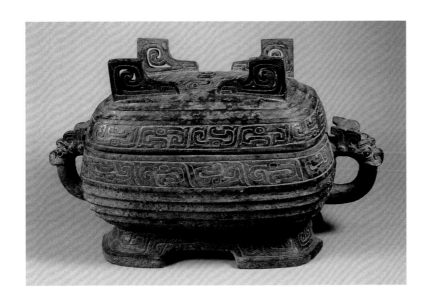

【圖 2·3】青銅「伯多父」盨
蓋緣、口緣飾竊曲紋,其上下各飾瓦
紋。那時,還有純飾瓦紋的,這就難免
簡陋了。

的重要還牽連著維繫宗法、等級制度，尤其到西周，身份不同，禮儀不同，使用的器物也不同。

青銅是紅銅與錫等的合金，紅銅中加入適量的錫，可以降低熔點，提高硬度，增加美感。在黃河流域的新石器時代晚期文化遺址裡，能夠找到中國青銅器的源頭。按古史傳說，夏代已經鑄鼎。在河南偃師二里頭文化遺址，發現了形制較複雜的青銅容器和兵器，還有精緻的嵌綠松石獸面紋牌飾（如圖 2·1）。但學者對二里頭文化的時代還有爭議，或以為它全屬夏代，或以為它前半屬夏，後半屬商。在商中期，青銅器的器種已大體齊備，大型器物【圖 2·4】數量不少，而它們胎壁較薄，裝飾常做帶狀排列，還較簡樸。

商晚期，青銅藝術步入輝煌，代表是河南安陽殷墟的出土物，那裡是當時的都城所在。其青銅器數量多，種類繁，在

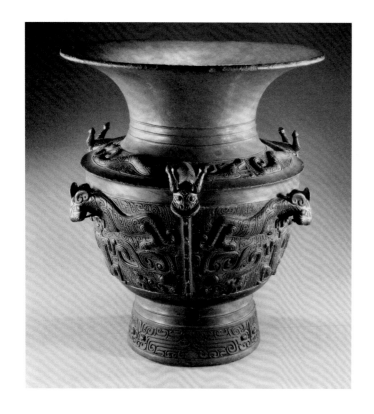

【圖 2·4】龍虎紋青銅尊
腹部凸出的扉棱之間，表現雙身虎食人，情景慘烈，商代青銅器上，這種裝飾一再出現。

常見的禮器、樂器、工具、車馬器中，禮器最重要，它又可分做鼎、鬲、甗、簋等食器，盤、盂等水器，而酒器最發達，有爵、斝、觚【圖2·5】、觶、尊、卣、壺、觥、盉、罍、瓿、彝等，這是統治階層酗酒風尚的體現。鼎則是權勢的象徵，具有濃厚的宗教色彩和重要的政治意義。商王擁有青銅器的數量極多，殷墟婦好墓的主人相信是賢王武丁的配偶，其隨葬的青銅器竟達 468 件。

【圖 2·5】龍紋青銅方觚
與其他青銅禮器比較，細腰觚挺拔優雅、特立獨行，展示了線條的曲直變換之妙。

商晚期的青銅器普遍胎體厚重，器形也可極大，鼎尤其巨大，如著名的后母戊方鼎【圖2·6】，高 133 厘米，重 832.84 千克，氣勢雄偉，令人震撼。當時以「將軍盔」熔銅，每個「將軍盔」一次僅能熔銅 12.5 千克，鑄造后母戊鼎需要數百人，以至少 70 個「將軍盔」同時操作。不難想像，這樣的官府作坊規模一定很大，其內部組織一定很嚴密。

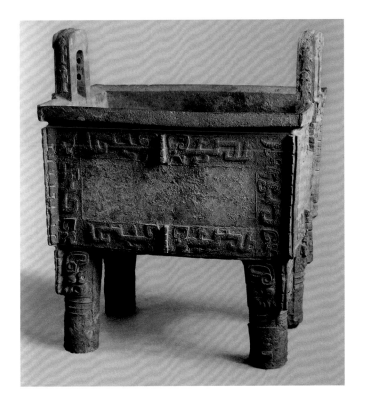

【圖 2·6】青銅「后母戊」方鼎
得名來自銘文。應是為祭祀商王武丁或祖甲的配偶戊鑄造的。「后」曾被辨識為「司」。

此時，青銅器的鑄造採用合範法，技藝十分精湛，分鑄的部件可以拆卸，或能轉動。造型或方或圓，往往由突起的扉棱和圓雕性的裝飾構成複雜的三維空間變化【圖2·7】，威嚴之中，透露著神奇，而如尊、卣、觥等酒器時時形若動物【圖2·8】，既寫實又瑰奇。裝飾則追求滿密，強調立體效果，常以雲雷紋做地，主紋是凸起的動物，其上再重疊加花，形成所謂三層花紋。動物紋是裝飾的主體，有些是現實的，如象、鳥、蟬。而虛幻的更常見，如夔和龍，它們兩兩相對，就能組成被稱為「饕餮」的獸面【圖2·9】，其形象莊穆而詭異，處於最醒目的位置，這顯然與商人尚鬼神的觀念相聯繫。

不僅在商王朝的中心區，當年的偏遠地區也有發達的青銅器鑄造。在洞庭湖西南，發現過不少精美異常的酒器，器物往往整體（如圖2·8）或局部（如圖2·7）高度寫實。又如在四川廣漢三星堆，發現了兩個時屬殷商的古蜀國祭祀坑，出土的立人像、面具、神樹不僅顯示出驚人的造型能力，而且會極其巨大，如立人像可高達262厘米，面具竟能寬134厘米【圖2·10】，神樹居然高384厘米。

入西周，青銅鑄造的中心也轉移到陝西的關中地區以及河南洛陽一帶，那裡是王都、王畿所在。但西周早期的青銅器【圖2·11】依然在創造威嚴神秘的氣氛，與商晚期難以劃出斷然的界線。變化從中期開始，酒器雖然精美依舊【圖2·12】，但數量減少，以至若干品種消失，簋、盨（見圖2·3）等食器湧現，又開始鑄造列鼎和編鐘。竊曲、重環、波帶、瓦紋等花紋漸成主流，有明顯的幾何化傾向。裝飾也由滿密轉向簡潔，帶狀排列較多，顯得嚴整有序【圖2·13】，這當與西周人薄鬼神而重禮儀的觀念相聯繫。商代青銅器已出現銘文，但最長不過三、四十字，到了西周，則明顯加長，最多的是毛公鼎，竟32行499字【圖2·14】。銘文的價值不僅在於記述史實，還能為青銅的斷代提供依據，而本身又是精妙的書法藝術。

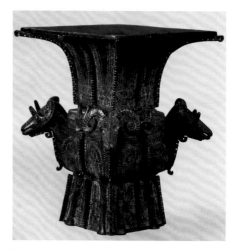

【圖2·7】青銅四羊方尊
古代作品中，羊的形象很常見，原因應在「羊」的讀音與吉祥之「祥」相同。

【圖2·8】青銅「婦好」鴞尊
殷人嗜酒的風氣於婦好墓也有體現，在其210件青銅禮器中，酒器約佔四分之三。

【圖 2·9】商周青銅器獸面紋
對這種紋樣,還有專家會根據不同的形象特點,分別以
牛頭、羊頭、虎頭命名。

【圖 2·10】青銅面具
雙眼凸出甚長。專家認為,這表現的是古蜀王蠶叢,因
為,史稱蠶叢「縱目」。

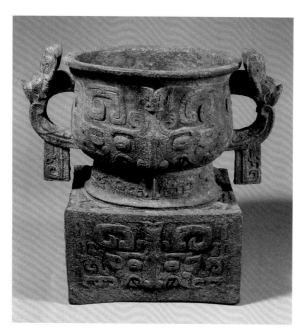

【圖 2·11】青銅「利」簋
已知最早的西周青銅器，銘文記錄武王伐
紂後 7 日的賞賜等。這種方座、大耳的簋
風行西周。

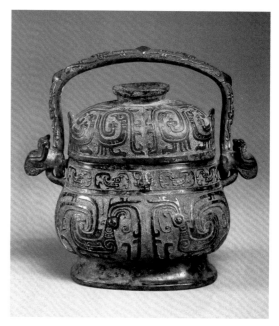

【圖 2·12】青銅「豐」卣
鑄器者豐是西周穆王時人。器蓋飾鳥蛇
紋，器腹的花冠垂尾鳳紋極其華貴優美。

【圖 2·13】青銅「虢季子白」盤
口長 137.2 厘米，是已知最大的青銅盤。裝
飾頗嚴謹，口沿下飾竊曲紋，腹部飾環帶紋。

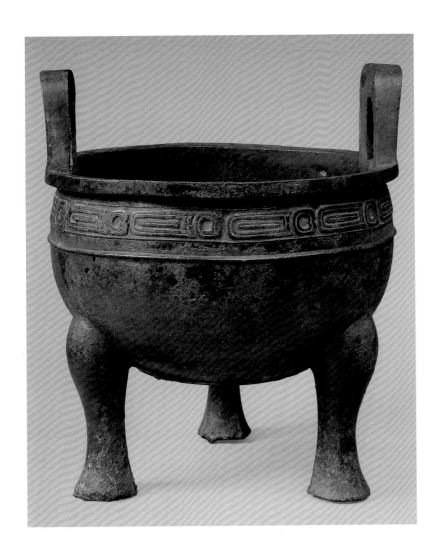

【圖2‧14】青銅毛公鼎
僅口下飾重環紋。銘文記周宣王冊命重
臣毛公等事，內容「抵得一篇尚書」，
字體為周篆正宗。

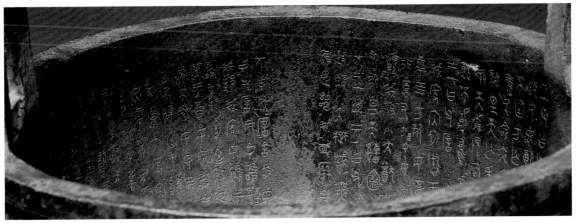

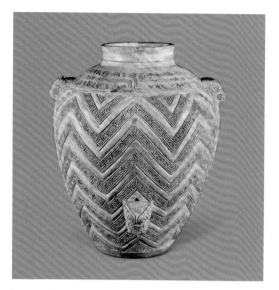

【圖 2·15】雲雷紋白陶罍
白陶遠比當時的其他陶瓷精緻，面貌又類
近青銅器，故相信是青銅器的替代品。

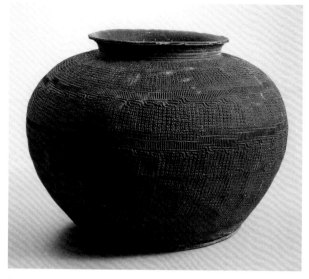

【圖 2·16】印紋硬陶甕
造型飽滿莊重，通體密佈細密的小方格
等，頗顯華麗，為印紋硬陶中的上品。

尤其對於社會下層，陶器是主要的容器類型。泥質陶為數最
多，常做飲食器，夾砂陶耐熱性能好，故每為炊器。常見的
胎色是紅和灰，素面的較多，若帶裝飾，也頗樸素，技法以
拍印和刻劃居多，繪畫已較少見。白陶分粗細兩種，最精美
的器物【圖 2·15】在商晚期曇花一現，其造型和裝飾常以青銅
器為典範。長江中下游地區風行硬陶，它們的表面大都拍印
幾何圖案【圖 2·16】，故又稱「幾何印紋陶」等，燒成溫度在
1150℃上下。春秋戰國以至秦漢，幾何印紋陶數量仍多，但
漸為原始瓷器和瓷器取代。

最有意義的陶瓷新品種是原始瓷器【圖 2·17】，它於商代中期已
然出現，在長江中下游地區更加盛行。器物以粉碎後的瓷石
製坯，燒成溫度約 1200℃，已經基本燒結，釉色呈黃綠、青
灰等，呈色雖然不同，但被統稱做「青釉」。隋唐以前，青
始終是釉色的主流。原始瓷器堅固適用，釉層使表面光亮美
觀，便於清洗，吸水性很弱，它的發明為後世瓷器的誕生奠
定了堅實的基礎。

釉　附著於陶瓷坯體表面的玻璃
物質，以粉碎的石灰石加適量黏
土製成。呈色主要取決於含鐵量
的高低，5% 以上為黑釉，3% 左
右為青釉，1% 以下為白釉。燒
成氣氛也影響釉色，如青釉，在
還原氣氛中，燒為青綠色，在氧
化氣氛中，則為黃綠或青灰、黃
褐等色。

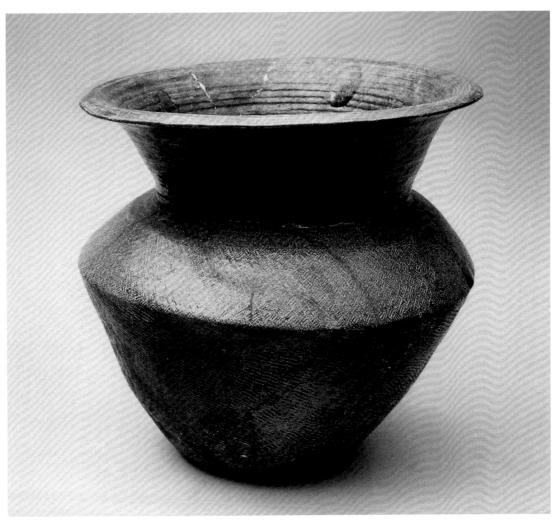

【圖 2·17】原始瓷大口尊
原始瓷器與印紋硬陶關係緊密，考古學家發現過兩者同作坊生產的實例。

玉器也在不斷進步，特別在商晚期，琢玉工藝有大發展，殷墟的出土物又是代表。這裡，雖有一定數量的玉材仍是各地的美石，但新疆和田玉已為數不少，玉材的不同來源，反映了方國向商王室貢納的史實，而符合當代礦物學標準的和田玉則從此成了中國玉器的美材。未經盜擾的殷墟婦好墓出土玉器 755 件，統治階層對玉器的鍾愛由此可見一斑。殷墟玉器形制繁多，它們大體可分做禮器、儀仗、工具、用具、飾件、陳設品、雜器七類，禮器中已有少量的容器【圖 2·18】，飾件和陳設品則多為動物造型，偶見人物，或係圓雕性的，或呈片狀【圖 2·19】，紋飾簡潔，形態誇張，強調典型特徵，富於裝飾意趣，特別生動可愛。碾琢技藝已十分精良，巧色【圖2·20】的做法尤其令人稱道。

今見的西周玉器水平不及殷商，這當與王室墓葬尚未發現有關，而不說明技藝的退步。西周玉器在中期形成自身風格，逐漸向平面化發展【圖 2·21】，動物造型較寫實，紋飾則更加簡練。玉質密堅硬，溫潤光瑩，易於引人遐想。到西周，重玉的觀念愈益明確，玉材之美被賦予了道德倫理意義。「君子比德於玉」的觀念流行，「君子無故，玉不去身」成了上層人士的行為規範，於是，玉佩飾也開始風靡，成組的玉佩最具時代特點。它們由多件不同形狀的玉飾串成，豪奢瑰麗，有頸飾【圖 2·22】、胸飾、腕飾及髮飾等。而玉質容器即令到了後代也始終不多，這同玉材的緊缺有關，更與人為的玉器高等級相聯繫。

漆器的發展首先表現在裝飾技法的豐富。二里頭遺址出土的漆器中，最美也不過朱漆雕花。但到商晚期，裝飾技法已很多，有彩繪、雕花、鑲綠松石、嵌蚌片、貼金箔等。至西

巧色 又稱「俏色」，是玉器碾琢的特殊藝術手法，為衡量玉工巧拙的重要標尺。玉材常帶雜色，材料珍貴，棄之可惜。最佳選擇是按玉材及其雜色的形狀與顏色，將雜色製為作品所需的部位。

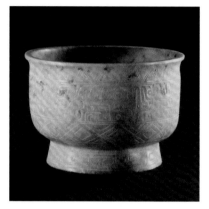

【圖 2·18】玉簋
外壁飾獸面紋等。婦好墓中，出土青玉簋、碧玉簋各一件，它們是已知最早的玉器皿。

【圖 2·19】玉鳳
為佩飾。輪廓線圓轉流暢，突出表現鳳修長的體態，是商代鳳鳥造型中最優美的一例。

【圖 2·20】玉鱉
料呈墨黑、灰白兩色，分別以之作背和雙目、頭頸和腹，利用
雜色玉材巧妙表現物象。

【圖 2·21】龍鳳人物玉飾
長僅兩寸，但調動鏤空、雙鉤、陰線的手法，表現三
龍一鳳和兩個人頭，構圖極緊湊。

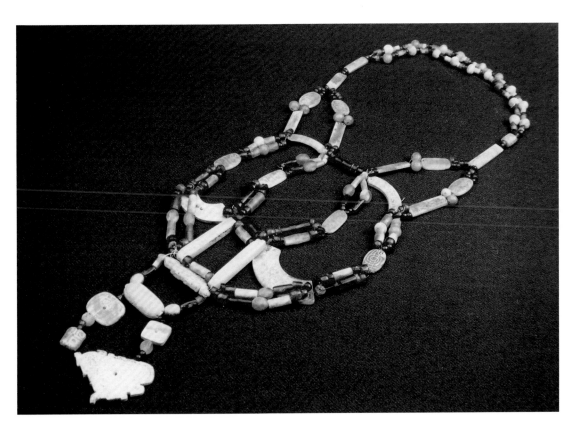

【圖 2·22】玉項鏈
料有玉、瑪瑙，色有淡黃、淡綠、白、紅、黃，組件形狀有
璜、管、珠、獸面，效果真華麗。

周，這些技法已相當純熟。器胎的材料也在擴大，除常見的木胎外，還出現了皮胎。顯然由於漆器易腐難存，考古學提供的實物資料不僅很少，且殘損嚴重，甚至成了遺痕。更難保存的是絲綢等織物，但商代已有回紋綺，西周已能織造彩色圖案的錦，刺繡也有據可考。在新疆，還出土了方格紋彩罽（罽，細密的毛織物）。

那時的牙骨器數量不少，最精美的是婦好墓中的三隻象牙杯，它們形體頗高大，花紋頗繁密，其中的兩件還鑲嵌綠松石【圖2·23】，裝飾風格則與青銅器相近。這體現的是青銅器的巨大影響，而商周青銅器的影響還會體現在後代陶瓷器等的造型和裝飾上。

金的礦藏量遠少於銀，獲取更加困難，但先民首先取用的貴金屬卻是金，這顯然是因為黃金更美麗、更富裝飾性。考古學提供的商周黃金飾品已然不少，其中，在四川廣漢三星堆和成都金沙村發現的片狀金

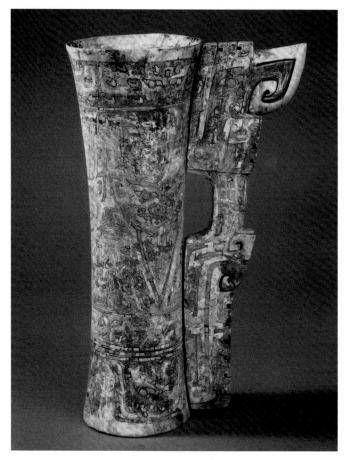

【圖2·23】象牙杯
中國的象牙器始終沒有成為較大的工藝美術門類，原因恐怕是材料有限，適用面不廣。

48

飾尤其引人矚目。三星堆的一些青銅面具會貼飾大片金箔，包金杖竟長達 142 厘米。金沙遺址與三星堆聯繫很多，而一件厚僅 0.2 毫米的金飾【圖 2·24】美妙驚人，圖形被辨識為太陽神鳥，相信展示著古蜀人的太陽崇拜。

由平實質樸到繁縟詭奇再到嚴整規矩，這是夏、商、西周的青銅藝術發展歷程，當年，工藝美術的時代風貌如此，演變軌跡亦然。儘管鑲嵌綠松石的牌飾已經顯示了不同凡響，但相對後世的發展而言，平實質樸仍是夏代青銅器的基本面貌。從那時開始，向繁縟詭奇發展的趨勢日益明確，到商晚期，登峰造極，時代新風終於形成，還延續到了西周早期。嚴整規矩集中體現在西周中晚期，雖然最後難免簡陋粗放。

【圖 2·24】太陽神鳥紋金飾

春秋・戰國

春秋：公元前 770—前 476 年

戰國：公元前 475—前 221 年

公元前 770 年，周平王為避犬戎，在晉文侯、鄭武公的保護下，遷都洛邑，中國的歷史進入了東周，也開始了春秋。從此，天子的政治威權喪失，經濟仰仗諸侯國，疲弱的王室苟延殘喘了五百餘年，終歸先於六國，被強秦滅亡。春秋戰國時代，列國割據，諸侯稱霸，大夫專政，兼併不斷，混戰不休。連綿的戰爭使經濟殘破、生靈塗炭，但也促進了各地文化的交融。同時，分裂的政治格局、不同民族構成、各自的地域背景導致了文化藝術的多元化，工藝美術也因之多姿多彩。

從春秋晚期，孔丘私家講學，創立儒家學派起，思想觀念也開始活躍。進入戰國，諸子繼起，百家爭鳴，譜寫了思想史上的輝煌篇章。諸子學說來源不同，主張各異，但討論的核心已不再是神鬼巫術，關注的對象都包含著眾多的人間事物。人的思想空前解放，對人世的關懷壓倒了對神鬼幽冥的崇敬，禮崩樂壞又令器物的使用有了更大的自由，工藝美術也因之面向生活【圖 3·1】、關注適用。神秘色彩進一步消退，禮儀性質不斷衰減，表現人事活動的題材【圖 3·2】一再出現，兼以統治集團的奢靡生活令製作須滿足感官享受【圖 3·3】，致使清新華麗的氣象逐漸確立。

冶鐵的出現是人類文明史上的大事。到戰國，堅硬、鋒利的鐵製工具已經普遍使用，導致了多種新造作技術的湧現。隨著禮崩樂壞的加劇，到戰國晚期，青銅禮樂器大為衰落，日用器已成主流【圖 3·4】。更加輕便、更

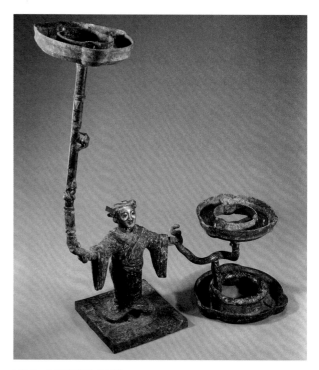

【圖 3·1】青銅銀首人形燈
儘管手持蛇尾，但人物鎮定從容。還有個有趣細節，一猴攀於高枝中部，俯視上爬的蛇。

【圖 3·2】錯金銀狩獵紋鏡
裝飾主要由三組雲紋間隔獵豹、鳳鳥和二獸相鬥三組紋飾構成。上方的即為騎士獵豹。

【圖 3·3】重金壺
飾蟠龍 96 條，梅花 576 朵，「重金」語出銘文。為公元前 315 年齊燕戰爭中齊國的戰利品。

【圖 3·4】錯金銀青銅有流鼎
出土在東周王城範圍內，應為周器。造型別致、裝飾華麗，這類器物顯然不能用於祭祀。

加絢麗的漆器開始大量進入上層生活，揭開了兩漢漆器繁榮的序幕，絲織業的大發展也開啟了中國絲綢藝術的輝煌。

這時的工藝美術全面發展，青銅器依然地位突出。在西周，由於中央權威的存在，青銅器大多歸屬王室和王朝臣屬，而此時，諸侯和卿大夫佔有更多。如曾侯乙，不過是個淪為楚王附庸的小諸侯，但為他殉葬的青銅器竟有 140 餘件，總重量居然約有 10 噸。禮器之中，酒器仍在減少，食器卻在增加。鼎、簋依舊尊貴，按制度，本應地位越高，享用越多，而犯上僭越卻屢屢發生。配合禮儀、宴飲等的樂器和支持戰爭的兵器【圖 3·5】數量增多，也更加考究。

西周晚期青銅的簡樸粗放，已經標誌著衰落，這也沿襲到春秋早期。此後，華麗清新的新氣象逐漸生成，造就了中國青銅藝術的又一個高峰。造型和裝飾已較少神秘詭異的成份【圖 3·6】，饕餮紋漸被淘汰，主紋以蟠螭【圖 3·7】、蟠虺居多，前者由兩條以上的螭龍纏繞糾結，後者即特別細密的蟠螭。

鐵質工具的應用令細巧的新裝飾技法相繼發明，從一開始，嵌紅銅、錯金銀以及針刻就在著力表現新出的人事題材【圖 3·8】，如農桑、弋射、宴飲、攻戰等，新技法也代表著裝飾平面化的新趨向。失蠟法的採用令造型和裝飾玲瓏剔透（見圖 0·14），而以模印法製造陶範不僅減省了雕刻之繁，還使青銅的構圖向四方連續發展。素面的青銅器【圖 3·9】在春秋時代已經出現，從戰國中期開始，日漸流行，它們固然缺少裝飾之美，但平滑的表面不藏污垢，器物更加輕薄適用，這也衍為秦漢青銅器的主流。素面的器物若加裝飾，則除去嵌錯之外，還有鎏金和漆繪等，它們依然維護著器表的平滑，這仍為秦漢繼承。

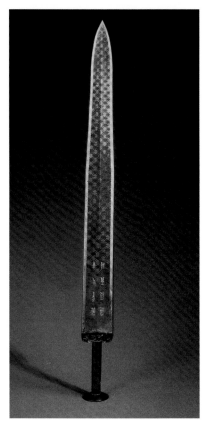

【圖 3·5】越王勾踐劍
劍格嵌藍玻璃和綠松石。有「越王勾踐自作用劍」銘。劍刃鋒利，應經硫化處理，故無鏽。

錯金銀　做法是，以尖銳的鐵工具在器表刻出陰文圖案，再將金、銀的絲或片嵌入，最後，以錯石之類打磨，使之光滑平齊而不易脫落、亮度提高而更加美觀。初見於春秋中期，兩漢依然流行。

模印製範　即在鑄造銅器的光素陶範未乾透時，以雕刻精細的小花模，反覆壓印連續的花紋。若花模使用在鑄造不同器物的陶範上，就能以同樣的圖案促進時代風貌的生成。春秋戰國應用甚廣。

鎏金　做法是，以金箔調以適量的水銀，加熱後，成為液狀的金泥，塗在所需裝飾的金屬器或其局部，經烘烤等加熱方法令水銀揮發，而金則固著於器物表面，令被塗處金光燦爛。春秋戰國時代出現。

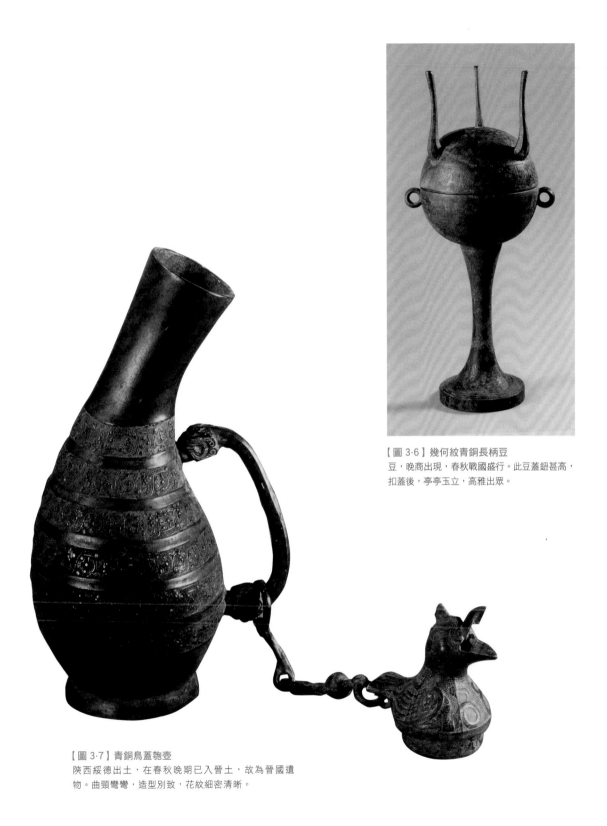

【圖 3·6】幾何紋青銅長柄豆
豆，晚商出現，春秋戰國盛行。此豆蓋鈕甚高，
扣蓋後，亭亭玉立，高雅出眾。

【圖 3·7】青銅鳥蓋瓠壺
陝西綏德出土，在春秋晚期已入晉土，故為晉國遺
物。曲頸彎彎，造型別致，花紋細密清晰。

【圖 3·8】嵌紅銅狩獵紋青銅壺
器物頗高大，題材形象簡練，呈剪影式。
而裝飾甚疏朗，與不少嵌紅銅的人事題材
不同。

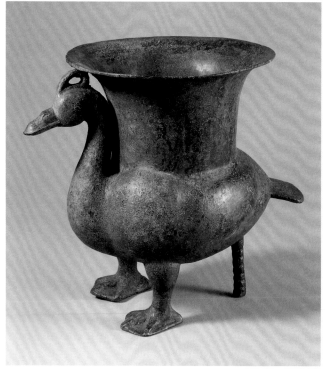

【圖 3·9】青銅鴨尊
鴨子形象的豐肥自然有造型的考慮，但更
重要的應為增加容量，提高使用功能。

青銅器實用化的趨勢還體現在銅鏡和帶鉤的蓬勃發展。銅鏡是古人鑒容的用具，正面光素，以利取照，背面常有裝飾。中國最早的銅鏡已見於齊家文化，但戰國以前的實物發現不多。戰國鏡主要是楚國的產品，鏡背的圖案往往極精美，題材有「山」字【圖 3·10】、規矩、四葉、雙菱等等，裝飾自成體系，與一般青銅器相區別。圖案除鑄出之外，還有彩繪、錯金銀（見圖 3·2）、鑲玉石、嵌琉璃。在近代玻璃鏡興起之前，以銅為鏡，不可替代。中國的銅鏡鑄造延續到清代，而戰國是它的第一個藝術高峰。

帶鉤有大小之分，稍大的，用於袍服之外，以連接絲或革質腰帶；較小的，連在腰帶上，以佩掛飾物等。帶鉤出現於西周晚期，風靡在戰國秦漢，魏晉以來，逐漸為西漢初自北方草原傳入的帶頭、帶扣取代。帶鉤雖是服具，但展示性特強，故大都精巧美觀。貴族的帶鉤特別考究，常常飾以珍貴材料【圖 3·11】，甚至以玉石、金銀【圖 3·12】製成。曾有古人認為，帶鉤從北方草原傳入。不過，在北方草原，出土帶鉤的時代較晚、數量較少，這令傳統的說法遭受質疑。

中國已知最早的金器出土於商代的墓葬和遺址，但春秋戰國以前，地域主要局限在西南、中原及其北方，發現的實物也不多，基本是器物的飾件和首飾。進入春秋戰國，地域分佈廣闊得多，出土量也大大增加，還添了銀器【圖 3·13】。除去一般的飾品和帶鉤之外，在山西、浙江和湖北還出土了金銀容器，反映出金銀器用途的擴大。在內蒙古、新疆等「胡地」幾次出土了以鷹【圖 3·14】、虎、狼、鹿、羊等為造型或裝飾的器物，它們是匈奴等北方遊牧民族的各類飾品，若干作品技藝俱精，令人驚歎。金銀工藝的高水平反映了遊牧民族對貴金屬的珍愛，而非虛幻的鳥獸造型和裝飾則是他們牧獵經濟的體現。凡是遊牧民族所在的地區和由他們建立的王朝，金銀器都相當發達，工藝美術中的鳥獸題材也都流行，從春秋戰國開始，這已十分明顯。

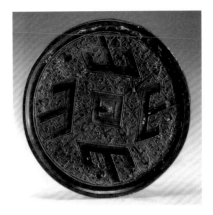
【圖 3·10】四山紋銅鏡
山字紋的含義，目前還不能解說。西漢時，仍有這類銅鏡，但水平一般不及戰國。

【圖 3·11】鑲玉石鎏金青銅帶鉤
漢人說「滿堂之坐，視鉤各異」，說明上層對帶鉤的重視和帶鉤樣式的豐富。

【圖 3·12】嵌玉鑲琉璃鎏金銀帶鉤
魏國顯貴用品。帶鉤用在腹部正中，能顯示地位、可體現品位，自然盡可能華美新奇。

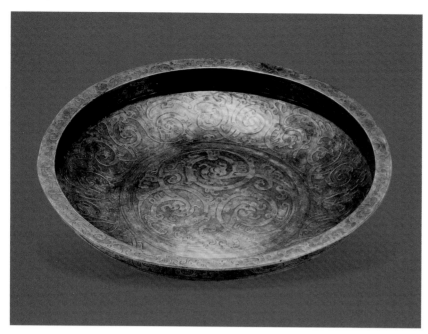

【圖 3·13】金花龍鳳紋銀盤
為已知最早的金花銀器。在主要裝飾部位鎏金的
銀器，古稱「金花銀器」。

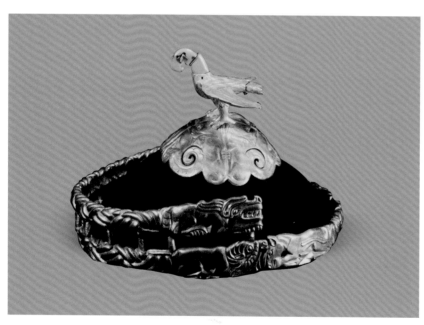

【圖 3·14】金冠形飾
鷹首嵌綠松石，靠金絲的聯接，頭、頸、尾都能
擺動。鷹下的半球形鏨刻狼羊對峙。

春秋漆器【圖3·15】的裝飾方法以彩繪居多，普遍水平明顯高出前代。戰國的漆器製作興旺發達，在河南、湖北、湖南的楚文化範圍內，出土尤多，這很可能與其墓葬密封完好，宜於保存漆器有關，並不反映北方髹漆工藝的滯後。戰國漆器種類繁多，舉凡飲食器、禮器、樂器、兵器、傢具、陳設、明器無所不包。器胎仍以木質為主，但輕巧的薄板胎數量日增，此外，還有夾紵胎、竹篾胎和皮胎。

用於陳設的漆器常採取透雕的技法，它令器物精巧玲瓏。楚國的透雕器具還彩繪細部【圖3·16】，絢麗華美異常。許多容器也形若動物，巧妙美觀。裝飾技法有貼金箔、針刻、銅釦（釦，即以金屬片包鑲器物邊緣，能形成材料和色彩的對比，也具有加固的功能）。而最常見的仍是彩繪，匠師能以靈動流暢的筆法精妙地再現燕樂、射獵、出行、鳥獸、幾何、雲紋等種種題材，還出現了天文圖像。彩繪的顏色雖以黑、紅居多，但還有褐、黃、綠、藍、白、金、銀等，色彩的配置講究強烈明快【圖3·17】。

【圖3·15】彩繪竊曲紋漆豆
內髹紅漆，外壁以黑漆做地，彩繪用紅及黃色。
漆器最常見的顏色是黑、紅，古今皆然。

【圖3·16】雕繪漆豆
立體、平面，雕刻、彩繪，裝飾滿密之極，令人
目不暇接，楚文化浪漫瑰奇於此可見一斑。

漆器輕薄美觀，易於清洗、能隔熱、耐腐蝕，適用性遠優於青銅器，兼以禮崩樂壞，青銅器的重要性降低，以漆器取代青銅器只是早晚的事了。

此時，玉器已經成為上層生活中不可或缺的物品，這必然要促進玉器的繁榮。春秋中晚期的作品已現精細之象，戰國則更加工巧富麗。戰國玉器地理分佈頗廣，出土數量甚多，大墓中，甚至能有數百件。作品以禮玉和飾品居多，新出現的帶鈎也為數不少。除帶鈎外，器物常做片狀，圓雕作品較少。禮玉的造型、裝飾本有固定的程式，但講究清新華麗的新風則令舊程式常被打破【圖3·18】。飾品本來就較少約束，此時的形制越發靈活多樣，各類動物形為數不少。裝飾題材有蟠螭、穀紋、龍鳳等，技法多用線刻和隱起，鏤空則既是造型的手段，又是裝飾的技法。線刻的紋飾勁利流暢，這與和田玉的高硬度有關，更同由鐵器的應用帶來的工具改革相聯繫。曾侯乙墓出土的多節玉佩【圖3·19】是戰國玉器的代表作，它由五塊白玉鏤雕成形狀各異的26節，各節之間有活環套接，成為長48.5厘米的一串，活環中的四個配金屬榫插，可拆開，令一串分成互不聯繫的五組，製作精妙，令人歎為觀止。此墓中的玉具劍僅為高貴的飾物，昭示了統治集團，乃至全社會對美玉的寶愛。

【圖 3·17】彩繪出行圖漆奩
蓋壁飾四車十馬二十六人，輔以大雁豕犬及迎風楊柳。圖案以紅、黃、藍、棕四色繪出。

【圖 3·18】螭虎紋鏤空玉合璧
璧本莊重，但此作中央卻為螭虎。原為圓片形，鋸為兩半，更顯美妙。為清乾隆時的貢品。

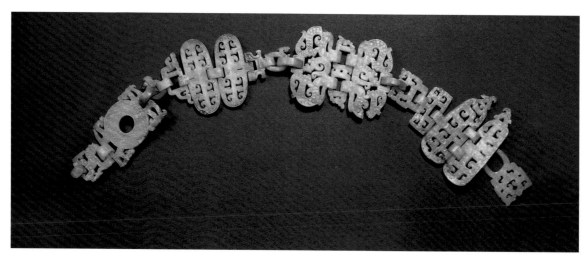

【圖 3·19】鏤空多節玉佩
造型多變，滿飾夔龍、鳳鳥等紋，華貴精麗，不愧戰國玉器瑰寶。

今見的織繡以江陵馬山一號楚墓的出土物為最精，這裡的絲綢可分做絹、綈、紗、羅、綺、錦、縧、組八類。錦有二色、三色之別，三色錦中的舞人動物紋錦【圖 3·20】紋樣橫貫全幅，共使用 143 個提花綜，可知提花織機的進步和織造技術的嫻熟。墓中的繡品以絹及羅為繡地，彩線有十幾種，以辮繡針法（針腳似辮子股，是唐以前的主要繡法）繡出龍、鳳及虎【圖 3·21】、蛇、花卉，構圖或疏或密，紋樣生動流暢而富於變化。此墓的主人僅為戰國中晚期的地位較高的士，這樣，墓中的織繡尚不能體現當時的最高水平。

與其他門類相比，陶瓷已知的進步較慢，西周舊有的品種都在生產，沒有較大的突破。陶器、原始瓷器（見圖 0·17）的

【圖 3·20】舞人動物紋錦局部
為舞人部分。完整的圖案由分佈在拱形上下對稱的龍、舞人、鳳、龍、麒麟、鳳、龍構成。

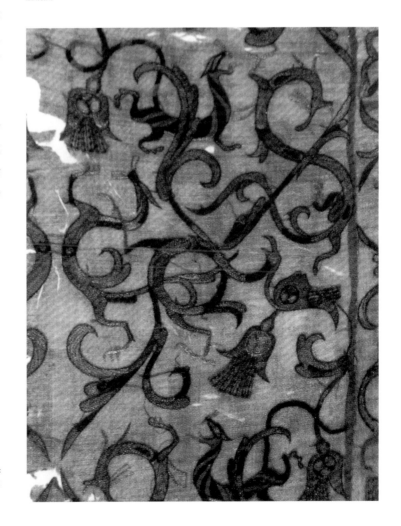

【圖 3·21】龍鳳虎紋繡
有專家認為，圖案象徵楚人與巴人、吳人、越人的爭戰，主題是對楚人勝利的自信和企盼。

若干造型明顯是在模仿青銅器和漆器，陶禮器也屢屢出現。較有特色的品種是暗紋陶【圖3.22】和彩繪陶【圖3.23】。前者是在陶坯未乾之前壓印出花紋，燒成後，圖案朦朧隱約，相當別致。後者是在陶器燒成後，繪畫彩色圖案，顏料偶爾有金。因圖案未經焙燒，易於脫落，因此，它們主要用於殉葬，而難實用。彩繪陶出現在新石器時代晚期，而流行卻是從戰國到兩漢，此後仍不絕如縷，唯容器減少而雕塑性作品增多。

另一種需要燒造的工藝品是玻璃器。中國古代的玻璃又有琉璃等種種異名，單從語詞上，分辨不易。中國玻璃的時代可以早到西周，進入戰國，數量大增。此時的器物有璧、印、劍飾、蟬等，它們形制模仿玉器，是中國的產品。還有一種小珠，其上常有多組由藍色圓點和白色等淺色同心圓圈組成的花紋，俗稱「蜻蜓眼」【圖3.24】。同類物品早見於歐洲及地中海沿岸，它們中的一部分產自西方，另外的則是中國對西方產品的模仿。西方的玻璃史早於中國，製造工藝也長期領先於中國。中國古代玻璃屬鉛鋇玻璃，產品的透明度與耐熱性遠遠不及西方的鈉鈣玻璃。因為本土的產品美感遜色、實用性差，故在很長時間裡，中國古人使用的高檔玻璃器主要從西方輸入，這種狀況直到清代康熙年間才改變。

春秋中期以前，工藝美術大體是在規行矩步，平穩前行，雖然孕育著變化，卻基本沒有脫離西周中晚期的拘囿。不過，時代畢竟變了，尊天地、祭祖宗、別尊卑、明貴賤當然重要，但現世歡娛、感官享受更具誘惑力。於是，從春秋晚期起，工藝美術也逐漸走出廟堂，面對生活，清新華麗成為新追求。到戰國，威嚴神秘不再，莊重質樸盡失，主流製作已被清新華麗全面籠罩，時代新風更加明朗。

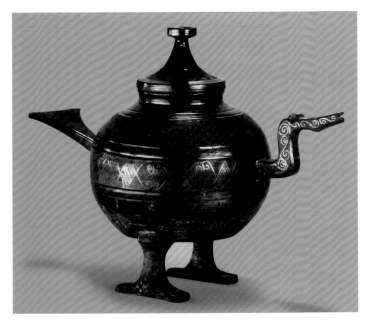

【圖 3·22】暗花陶鴨形尊
造型別致，裝飾全以刻劃完成，圖案朦朧隱約，效果既古雅，又富現代感。

【圖 3·23】彩繪陶壺
高逾 70 厘米，氣勢恢宏，造型與當時的青銅器
如出一轍。朱繪圖案大都已脫落。

【圖 3·24】玻璃珠
珠多呈大小不一的扁圓形，做法為在淺藍或綠色玻璃珠上，黏附白或深藍色套環。

秦・漢

秦：公元前 221—前 206 年
西漢：公元前 206—8 年
新莽：公元 9—25 年
東漢：公元 25—220 年

在大多數時間裡，秦漢是強盛的封建王朝，工藝美術也成就輝煌，中央集權的政治制度則使各地的製作面貌趨於整一。在時代風格的形成中，浪漫瑰奇的楚文化發揮了重要的作用。

對兩漢工藝美術而言，漢武帝時代（公元前 141—前 87 年）尤其重要。那時，疆域擴展，國力鼎盛，中國開始以文明富強的大國聞名於世，工藝美術也空前繁榮。漢武帝的兩項舉措對工藝美術影響深遠，一是確立儒家學說的至尊地位，二是開通絲綢之路。

自從「罷黜百家，獨尊儒術」，工藝美術，特別是官府製作，就和儒家禮教的聯繫更加緊密。「三綱五常」主導了中國封建社會，也體現於工藝美術，如漆器、銅鏡一再表現的忠臣孝子故事就是實例。儘管中國和西方早有交流，但絲綢之路的開通依然具有劃時代的意義。從此，中西聯繫更加密切，文化交流更加頻繁。漫漫絲路，迢迢萬里，在東來西往的工藝美術品中，只有高檔品才能抵償拚死的跋涉，它們通常材質特異、藝術精妙、技藝高超，因此，也更能對輸入國產生影響。

秦漢社會，神仙思想瀰漫，企盼長生不老是普遍的願望，地位越尊崇、生活越優裕，企盼就越強烈。雄才大略如秦皇漢武，也百般尋仙訪藥以求長生，還曾有大肆營建以期接引仙人的荒唐。神仙思想表現於工藝美術裝飾，則既有神人瑞獸，更有飄浮於神山仙島、天上人間的雲氣【圖 4·1】。熏香的博山爐【圖 4·2】相信也是在以造型模擬海上仙山。

【圖 4·1】「信期繡」
裝飾雲氣繚繞，取名「信期」，當因雲氣紋中有變形的燕，而燕為候鳥，如期往返。

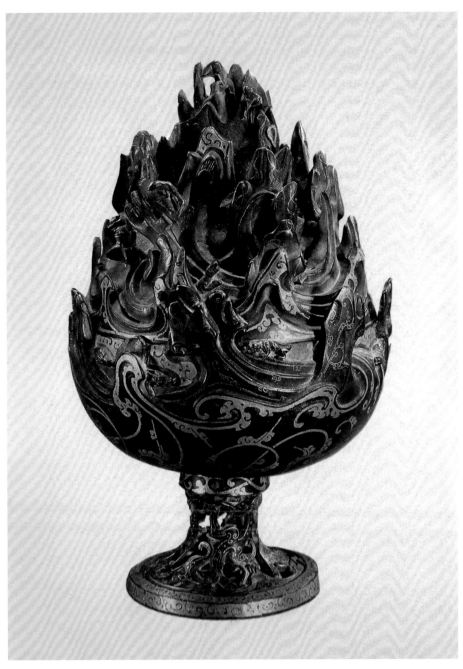

【圖 4·2】錯金雲紋青銅博山爐
蓋上的峰巒間還有野獸和獵人出現。其主人是蜀漢開國君主劉備的祖上。

工藝美術最令人振奮的成就是絲綢的飛躍。絲綢為最具展示性的高級服用面料，其裝飾薈萃了藝術的精華，標誌著時代的潮流，對其他工藝美術門類影響巨大，從漢代開始，這已愈發明顯。出土物中已有絹、縑、紗、縠、羅、綺、綾、錦、絨圈錦等，品種相當齊全。西漢的紗可薄如蟬翼，一件長 128 厘米，通袖寬 190 厘米的紗衣重僅 49 克，而結構精密細緻，孔眼均齊清晰，能媲美當代的喬其紗。縠比素紗還要稀疏輕軟，僅厚 0.07~0.1 毫米。織造技藝最複雜的是絨圈錦，其表面絨線凸起，圖案有立體效果，或許是後世絨織物的先聲。

絲綢的裝飾主要靠染色和織紋，此外，還有印花、刺繡和黏貼羽毛等。僅長沙馬王堆 1 號墓內，絲綢印染的色譜就有二十餘種，色彩均勻穩定，不易褪脫，而中國印染色彩的水平則長期領先於西方。裝飾題材中，最有代表性的是雲氣，它們旋捲飄舞，可單獨成紋（如圖 4·1），也用於串聯其他題材【圖 4·3】，令圖案風雲流動。鳥獸及人物題材也頻頻出現，以剪影的藝術手法誇張形象，強調動態，無細節刻畫，裝飾性很強。幾何紋規矩嚴謹，其中，菱形【圖 4·4】地位突出，它們一般見於單色織物，或以複合的形式出現，或內填其他題材。植物紋還

【圖 4·3】「永昌」錦局部
構圖同漢代陶器、漆器、畫像磚石類似，但因織機的限制，紋樣的細膩程度還有差距。

【圖 4·4】菱紋羅局部
文獻中的杯紋應指這種菱紋。杯紋用直線表達，是因那時的織機尚難織出圓潤的曲線。

不發達，略多的是形象優美流暢、取意祛災辟邪的茱萸。絲綢裝飾的構圖則追求緊湊繁滿，大多在主紋之外，填加輔飾，不留餘白。

西漢的絲綢以馬王堆所得為代表，東漢的作品則多出土於少數民族生息的西北和北方，它們共同點雖多，但差異也不少，如西漢的動物紋常為禽鳥，且數量略少，配色偏於淡雅；東漢的走獸紋採用頻繁，還往往配以吉祥文字（如圖 4·3），錦面的色彩更加豐富，注重對比，形象偏於雄強。促成差異的原因不僅在於時代的先後、地域的懸隔，更有民族的不同。

通過絲綢之路，以絲綢為代表的中國產品源源西進，遠在羅馬帝國，輕柔美妙的中國絲綢使貴族男女如醉如癡。中國遙遠，道路艱難，絲綢必定昂貴，這種風氣甚至帶來巨大的財政負擔。雖然對絲綢並不陌生，但西方人士竟長期認為，絲長在樹上。交流從來是雙向的，西方文明也要東漸。西方的葡萄形象已然出現在中國的錦面，在新疆，出土了不少西方的毛織物，尤其是刻毛【圖 4·5】，它的意義在後世有更加充分的顯現。新疆還出土過一些棉布，其印染圖案也會帶有異域文明的印記，而中國內地植棉紡織的普及還要等待一千多年。

秦和西漢漆器的發展令人矚目。在那時規格較高的墓葬裡，一次出土數十乃至上百件漆器不算稀奇，皇家擁有的漆盤更數以千計。精美的作品主要產自官府作坊，造作分工細密，製胎、初髹、再髹、鈿口、包耳、彩繪、打磨、修整等等各有專人。髹造之地，已發展到偏遠的廣州、桂平，而聲譽最高的還是成都。漆器精美，成本也極高昂，甚至能十倍於銅器。

【圖 4·5】疊緙刻毛殘片
出土在樓蘭故城，為西方人的織品。其裝飾與織法分別影響了唐代中國的緙和刻絲。

夾紵　漆器的一種製胎方法，後世又稱「脫胎」，即麻布。做法是，以木或泥做成內胎，再以塗漆灰的麻布等裱糊若干層，乾實後，去掉內胎，再於麻布殼上髹漆。出現於戰國，兩漢逐漸流行。因其輕便，魏晉以來，常用以製作可車載人抬的佛像。入清，福州又以脫胎漆器聞名。

漆器的胎質以木和夾紵居多，還有少量的竹胎。作品主要是飲食器，它們已部分取代了青銅器，造型也每與青銅器相同。有些器物頗高大【圖4·6】，又有些設計極精巧。設計精妙的榜樣是多子奩【圖4·7】、具杯盒，其內可緊密地放置多件稍小的器具，用可分做數件，收則合為一體，輕便適用，又利於保持清潔。最常見的裝飾方法仍是彩繪【圖4·8】，同時，還有稱為「錐畫」的針刻【圖4·9】和戧金、貼金銀箔【圖4·10】、螺鈿和鑲嵌珠寶。秦代的彩繪紋樣以變形鳥頭居多，形象稍粗放，構圖較疏朗，兩漢則以雲氣為典型，它們常與鳥獸和幾何紋樣搭配，又出現了若干神仙、忠臣、孝子等人物題材，圖案色彩明豔，花紋細密流暢。

可惜，到東漢中期，漆器盛極而衰，數量漸少，裝飾趨於簡素，雖幾見精細之作，但已難改式微的大局，這和陶器的進步和瓷器的崛起自有關聯。

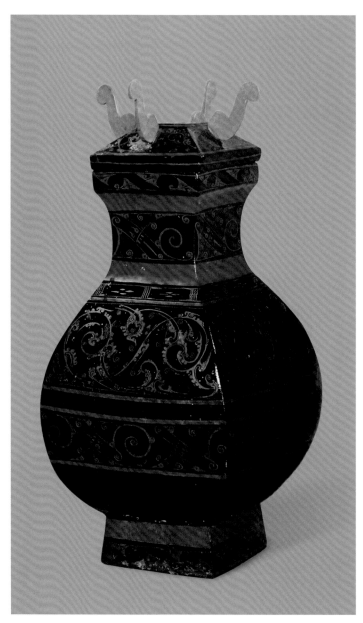

【圖4·6】彩繪雲氣紋漆鈁
時稱方壺為「鈁」。戰國西漢流行，作品以銅質
居多。器底朱書「四斗」，標明容量。

【圖 4·7】彩繪雲氣紋漆九子奩

蓋、壁夾紵,底斫木。出土時,下層置小盒,上層放手套、組帶、鏡衣等。

【圖 4·8】彩繪鳳鳥紋漆耳杯

鳳鳥紋簡練生動之極,意韻綿長。雙耳上的同心圓紋或以
印花手法做出。

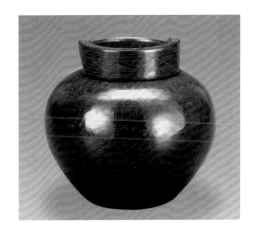

【圖 4·9】錐畫漆蓋罐

紋樣為雲氣紋和多種幾何紋,細若蚊睫。在馬王堆 3 號墓,
還出土過錐畫狩獵紋漆奩。

【圖 4·10】貼金薄雲虡紋銀釦漆奩
雲氣動物圖案時稱「雲虡」。貼金箔的做
法應為唐代金銀平脫的先聲。

秦漢的日用陶器以灰陶為主，燒成溫度在 1000℃上下。呈色
均勻穩定，質地頗堅實，表面打磨光滑，素面者居多。以規
整剛健的造型見長，不少器物以青銅器為典範。喪葬習俗的
變遷令各類陶明器風靡天下，陶樓再現了當年的建築，陶俑反
映著主人的生活。成都一帶的說唱俑形象精彩絕倫【圖 4·11】。
著名的鉛釉陶【圖 4·12】也主要用為明器，它在西漢中期的驟然
湧現，可能也同西方有關。

南方的原始瓷器不斷進步，使青瓷【圖 4·13】和黑瓷在東漢中晚
期出現。燒成溫度已達 1300℃上下，與原始瓷器相比，胎體
更堅實、釉面更瑩潤、胎釉結合更緊密、透明度更高而吸水
率更低。這時的瓷器儘管還難稱精美，但優良的品質使之地
位愈形重要，陶瓷藝術則技藝愈精，持續發展，盛久不衰。

【圖 4·11】說唱陶俑
造型誇張，形神絕佳，匠師的造型能力能令雕塑
家汗顏。

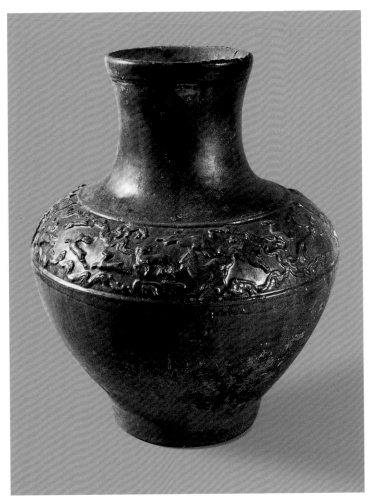

【圖4.12】浮雕狩獵紋綠釉陶壺
泥質紅陶胎，造型雄碩，釉面光潤，裝飾
生動，是漢代低溫鉛釉陶中的傑作。

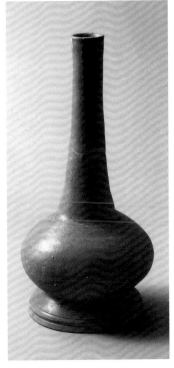

【圖4.13】越窯青瓷長頸瓶
釉色青黃，且有疵點，顯示出技術的欠
缺，但修長的造型優雅而簡淨。

秦漢的青銅器也在向適用發展，禮器減少，日用器增加，器物趨向輕便，裝飾日形簡樸。素面的器物【圖 4·14】已成主流，西漢中期以前，在帝王親貴的用品中，尚有錯金銀【圖 4·15】、嵌珠寶，極盡奢華的實例，但以後，則往往素面。鎏金【圖 4·16】的技法很盛行，它既可顯示裝飾的意匠，又能保持光素的風貌。罍、鍾、壺、樽、盤、杯、筒【圖 4·17】是常見的容器。燈和熏爐（見圖 4·2）數量大，種類多，製作也更精細。有些燈格外強調造型之美，勁健雄奇【圖 4·18】；另一些則極富巧思，典型是燈，其設計可降低空氣污染，調節光線。燈造型有人、牛、鳥、爐等多種，最著名的是長信宮燈（見圖 0·6），它曾屬宮廷，後輾轉進入中山王府。

兩漢青銅器的數量依然很多，但裝飾的簡化隱約指示了藝術的衰微。青銅器美麗不如漆器，成本又遠高於瓷器，這樣，漢代以後，它為瓷器及漆器取代已在所難免。其他材質不能取代的是青銅鏡。兩漢仍是銅鏡藝術的高峰期，從西漢中期開始，漢鏡的風貌逐漸顯現，地紋消逝，漢初已有的銘文加長，圖案每以鏡鈕為中心，嚴格對稱，先後出現了草葉、星雲、四螭、方格、規矩【圖 4·19】、連弧、夔鳳、盤龍、神獸、畫像等鏡，往往鑄造精工，圖案清晰。其中，TVL 式花紋的規矩紋鏡很重要，圖案象徵天地，還常與四神、五靈、神人等搭配。漢鏡一般不大，但圓鏡也可直徑 45 厘米以上，矩形鏡竟能長達 115 厘米。至於神奇的透光鏡【圖 4·20】，從隋代起就引起關注。當光線照射鏡面時，它會在與鏡面相對的地方，反映出鏡背花紋的影像。據研究，這主要是由鑄造及研磨時產生的應力等導致的。

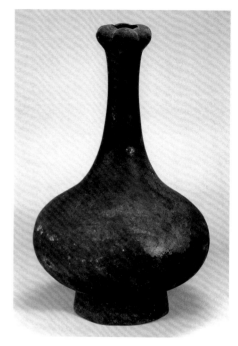

【圖 4·14】青銅蒜頭壺
造型有秦地特色。因其洗練優美的造型，直到明清，仍被官窯瓷器模仿。

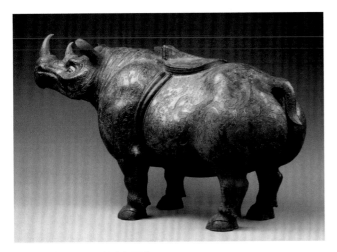

【圖 4·15】錯金銀雲紋青銅犀尊
表現當時生活在中國的蘇門犀,形象寫實,造型
雄健。也有專家認為,此器時屬戰國。

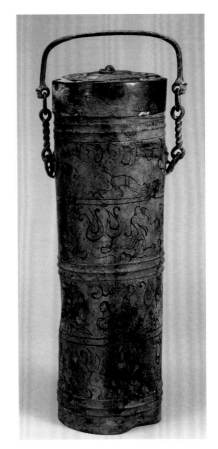

【圖 4·17】漆繪人物禽獸紋青銅筒
主人為南越國上層人物。器身似竹筒,花紋由大
漆繪出,表現的故事內容不詳。

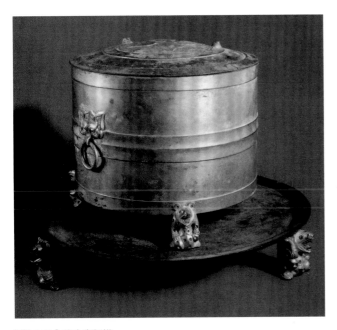

【圖 4·16】鎏金青銅樽
據銘文,這是蜀郡西工公元 45 年造的帝王酒器,
樽下的盤稱「承旋」。熊足嵌綠松石和水晶。

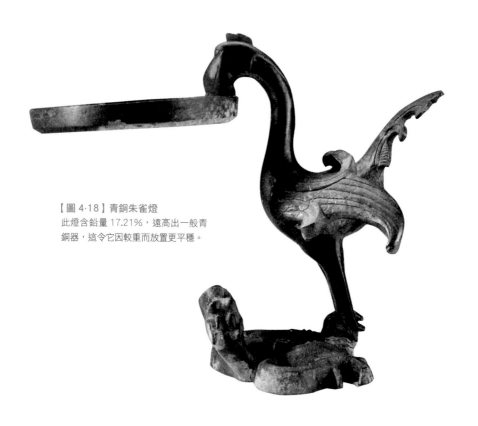

【圖 4·18】青銅朱雀燈
此燈含鉛量 17.21%，遠高出一般青
銅器，這令它因較重而放置更平穩。

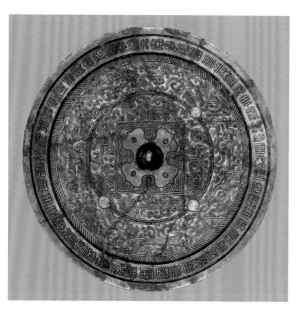

【圖 4·19】鎏金規矩紋鏡
規矩紋，又稱「博局紋」。此鏡規矩紋中還
有神人禽獸等。鏡銘含「中國大寧」等語。

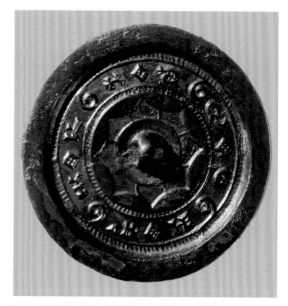

【圖 4·20】「見日之光」透光鏡
銘為：「見日之光，天下大明。」透光鏡已知還有
西漢的昭明鏡和唐代的寶相花鏡等。

邊遠地區的青銅器以北方草原和雲南最有特色。前者仍保持著以猛獸捕食為代表的鳥獸傳統，並延續到北魏，甚至更晚。後者可以早到戰國，而西漢末期作品更多、水平更高，還掌握了失蠟法和鎏金、鍍錫、線刻、鑲嵌等技藝。貯貝器特色鮮明，其裝飾每取立體的圓雕式，題材則往往是對當地耕織【圖 4·21】、牧獵、戰爭、祭祀等的再現，有不少還場景宏大，構圖複雜。

秦漢的金銀飾品已能極精巧，並出現了掐絲和焊綴小金珠的技藝。黃金的色澤和質地尤宜裝飾，故採用也更多。可能同青銅器鎏金的盛行相聯繫，效果與之相仿的金容器極罕見，連銀容器也所見無多。值得注意的是，不論南北，有種銀豆【圖 4·22】都曾出土，它們飾以形若花瓣的凸泡，這種裝飾不同於中國的傳統，倒與西方彷彿。

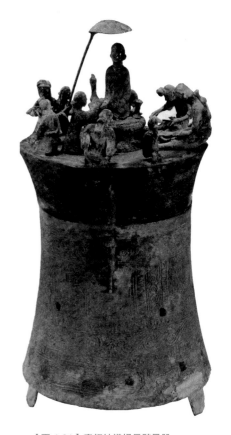

【圖 4·21】青銅紡織場景貯貝器
表現在奴隸主監視下的腰機紡織場景，在今日雲南的少數民族地區，腰機仍被廣泛使用。

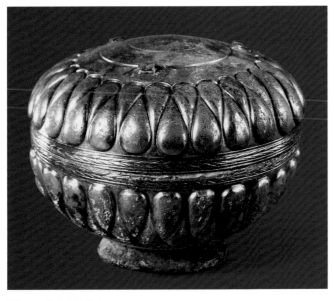

【圖 4·22】凸瓣紋銀盒
專家普遍認同盒身來自西方，但具體來自伊朗抑或羅馬，還有爭議。

77

兩漢玉器素負盛名，但若將兩漢做個比較，則西漢玉器勝過東漢，這體現於數量，也反映在藝術。從考古資料看，此時，高浮雕和圓雕式的製作比例增加，鏤空和拋光的技藝更加純熟。禮儀用玉在衰落，僅璧、圭仍在使用，琮、璋的製作起碼已經極少，而璜、琥則轉為佩飾。飾品的數量更多，它們可分為佩玉【圖4·23】和器物飾件兩類，前者往往優美流暢，後者則以劍飾最為重要。陳設品多係圓雕式，如鷹、熊【圖4·24】、奔馬、辟邪等，碾琢簡潔，注重動態，強調神韻，渾樸生動。日用品在帶鈎、印璽外，還有少量的容器【圖4·25】。廣州南越王墓中的角形杯引人關注，而它奇異的造型理應同西方藝術大有淵源。

漢人依然相信，玉石可令屍骨不朽，精氣不泄，因此，玉衣、九竅塞、握玉等喪葬玉器為數不少。最引人注目的是玉衣，它是帝后親貴的殮服。玉做殮服，太過奢侈，故曹魏立國未久，便把它禁絕了。兩漢年代遙遠，玉器精美，因而，後代的仿古做舊也常以漢玉為對象，這造成了傳世漢玉魚龍混雜、真偽難辨的尷尬局面，也顯示了漢玉的水平和聲譽。

戰國工藝美術已在指引著關懷人生的新方向。到兩漢，關注人世生活已成絕對主流。表現於作品，則不僅出現了多種適用至上的設計和製作方法，還有裝飾的自由活潑。至此，中國的工藝美術徹底告別了詭秘威嚴，擺脫了對鬼神世界的嚮往。

豐富博大是兩漢工藝美術的突出特點。形象可以極其寫實，也可以相當誇張；裝飾可以極其華麗，也可以相當平樸；構圖可以極其滿密，也可以相當疏朗；造型可以極其雄碩，也可以相當纖巧；器物面貌可以極其雄強，也可以相當秀逸。追求對紋樣神韻乃至形象的完美表現是漢代裝飾的主旋律，產品越高貴，追求越執著。雖提供了一個林林總總、變化萬千的世界，但靈動瑰奇仍是時代的典型，作品常常充滿運動感，洋溢著蓬勃向上的力量。

倘若把兩漢工藝美術的發展軌跡做個大致的勾勒，則漢初的六、七十年是時代新風的孕育期，還較多地存留了以秦、楚文化為代表的戰國面貌；進入漢武帝時代，靈動瑰奇的工藝美術風格逐漸確立；到公元88年的章帝故去以後，隨著國家的衰落，靈動瑰奇的風貌也漸漸淡化。

【圖 4·23】玉舞人
漢代玉舞人多出土於貴婦墓，史籍記錄的漢代后妃大多
善舞。

【圖 4·25】玉高足杯
秦器。類似器物還兩次出土在南越國上層人物
墓中，南越的開國君主本是從征嶺南的秦將。

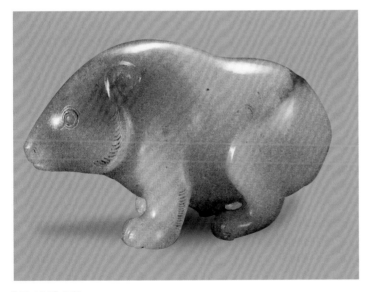

【圖 4·24】玉熊
形態極可愛，手法以少勝多，藝術效果完美。出土
在漢元帝渭陵附近，當為宮廷藝術品。

魏 · 晉 · 南北朝

三國：公元 220—265 年

西晉：公元 265—317 年

十六國：公元 304—439 年

東晉：公元 317—420 年

南朝：公元 420—589 年

北朝：公元 386—581 年

魏晉南北朝時代，政權頻繁更替，國家長期分裂，是中國歷史上最紛亂的時期。複雜的政治格局，持續的民族交融，廣泛的國際往來，令工藝美術呈現出豐富多樣的面貌。

由4世紀初開始，北方政局風雲變幻，而能夠建立政權的，多是內遷的遊牧民族，而治下的民眾則多屬漢族，採用的制度每每沿襲的封建傳統。因而，北方的工藝美術是在民族交流融合，漢胡取長補短的大背景下發展的。漢族的傳統雖是主流，草原的印記又很鮮明。北方另一個異於中土的文化因素來自西方。特別是到了5、6世紀，大批西域人士和西方工藝品源源進入。西方的金銀【圖5·1】、玉石、玻璃器精緻美麗，令統治集團鍾愛非常，甚至成為炫耀的對象。此風之下，北朝的工藝美術也往往帶有濃鬱的異國情調。

南方也有眾多的少數民族，但他們不僅文化落後於漢族，又基本處於漢族政權的統治下，因而，這裡的民族融合大體走的是漢族化的道路。南方也同域外有很多聯繫，但同能與中華文明抗衡的西域大國的交流較少，兼以統治集團對異域文明不似北方那般熱衷。因而，南方的文化背景相對純淨，工藝美術也較少外來的刺激。

佛教的盛行是此時的大事，迎高僧、譯經典、釋義理、開石窟、建寺院，一時間，佞佛無分南北，信教不論尊卑。這樣，佛教文明也對工藝美術產生了深刻影響，如蓮花【圖5·2】成為重要的裝飾題材，繡佛像【圖5·3】令刺繡題材拓寬，夾紵造像推動了漆藝的發展。

連綿的戰爭令經濟凋敝，民間製作萎縮。尤其在幾乎「無月不戰」的十六國時期，民間的高檔生產幾乎被摧殘殆盡。北魏統一北中國後，絲綢、陶瓷等逐漸恢復，但其振作還要等

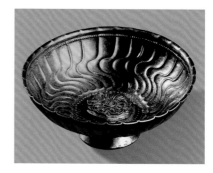

【圖5·2】蓮花紋銀碗
雖有中國製造的可能，但碗壁上的水波紋卻源出西方，故此碗至少深受西方影響。

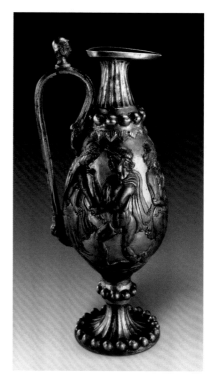

【圖5·1】西方神話故事圖鎏金銀壺
出土在北周顯貴墓。雖打造在西方，但造型對唐代胡瓶等影響重大。

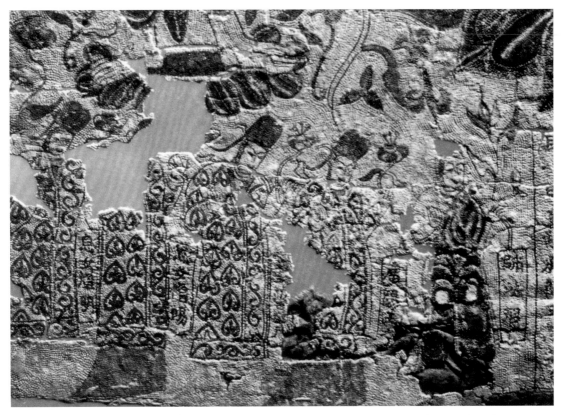

【圖 5·3】刺繡供養人局部
這是北魏廣陽王元嘉貢獻到敦煌的繡像局部，表現其著鮮卑裝的妻女等。

到隋唐。儘管南中國相對安定，但也只在陶瓷、漆器、紡織有限的品類中，民間的製作才有作為。民間沉悶淒涼，官府製作倒畸形發達。各王朝旋興旋滅，統治者大多一朝得志，便恣情歡娛，竭力造作，使高檔絲綢和金銀器等奢侈品的造作興旺繁盛，這在北方表現得尤其明顯。

魏晉南北朝時代，北方的絲綢遠勝於江南，而江南的陶瓷及漆器又領先於北方。川蜀則既有絲綢飲譽天下，又有漆器等名揚南北。

這時的工藝美術以絲綢和陶瓷成就最高。三國兩晉時的錦紋【圖 5·4】尚與東漢相近，形象誇張稚拙，構圖仍有風雲流動之感。變化首先出現在與西方頻繁交流的北方，在 6 世紀中期的高昌墓葬中，

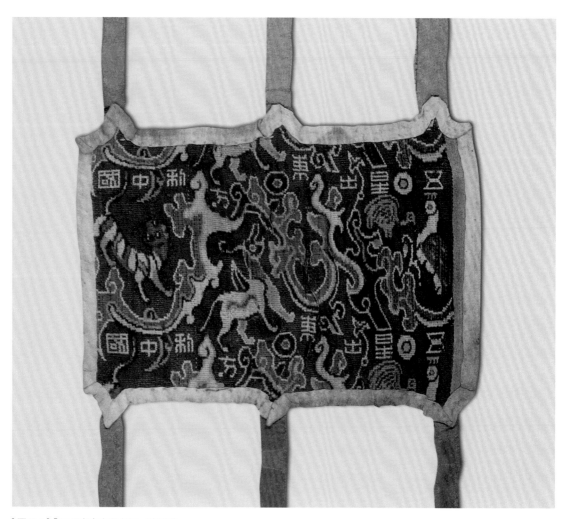

【圖 5·4】「五星出東方利中國」錦護膊
面貌與習見的東漢錦相同。錦上的「中國」含義與今不同，
指與「四裔」相對的中原。

已發現若干圖案寫實、構圖端莊的織錦【圖5.5】。還出現了源自西方，對隋唐影響極深的聯珠紋錦【圖5.6】，在中國內地，也生產這類織物，文獻的報道還早於西北最早的考古發現。隋唐絲綢成就輝煌，而它的基礎在南北朝已經奠定。曹魏的馬鈞對中國紡織史有大貢獻，經他改良的綾機，不僅提高了工效，而且花紋可與蜀錦媲美。前秦的蘇蕙以工巧的回文詩錦馳名，據載，此錦縱橫八寸，錦文「五彩相宣，瑩心耀目」，「點畫無缺」，用「縱橫反覆，皆成章句」的840字，得詩200餘首，不過，詩意晦澀。

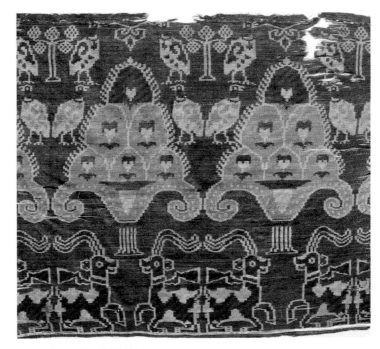

【圖5.5】對雞對羊燈樹紋錦
錦面上的燈樹顯然受西方影響，雞、羊則又與「吉祥」諧音，已有吉祥圖案的意味。

至於南方的絲織業，此時剛剛起步，儘管在其北端，出現了揚州、荊州（今湖北江陵）等幾個絲織重鎮。新疆的絲織業在3、4世紀開始發展，到5、6世紀，已形成若干中心。雖然水平並不很高，但中西文明在此交匯，各種圖案和技法的西傳東漸，這裡每佔風氣之先。

今日的浙江和江蘇南部是瓷器的傳統產地，也代表著當年的

【圖5.6】聯珠對孔雀紋錦
用來遮蓋墓主臉部，出土在公元558年的墓葬中，是今存最早的中國聯珠紋錦。

燒造水平。這裡的青瓷，胎壁厚薄均勻，釉面光潔，透明度高，造型規整清秀，裝飾手法豐富，還出現了簡約的彩繪。模仿動物是造型的重要現象，一些器物整體形若動物【圖5.7】，由於功能的限制，一些器形不可能全仿動物，但其局部或非主要功能部分便做成動物形【圖5.8】。若干瓷窯採用施加化妝土的做法，這被後世的中低檔瓷器廣泛使用。托盞的出現令人關注，它們常被視為茶具【圖5.9】。若干黑瓷【圖5.10】也有很高的水平，其面貌則常與青瓷相近。東晉以後，由於南方瓷窯的增加，越窯等浙江瓷窯的優勢地位動搖，一些產品也稍顯粗率。

北方的瓷史晚於南方，已知的窯址在今河北與山東，年代不早於北魏中期。北方的陶瓷器形少於南方，胎體厚重，造型和裝飾頗雄放。或許受薩珊波斯金銀器錘揲技法的影響，精品的裝飾常有浮雕效果，效果會更華美【圖5.11】，帶有濃鬱的西方風情【圖5.12】。北方瓷器的

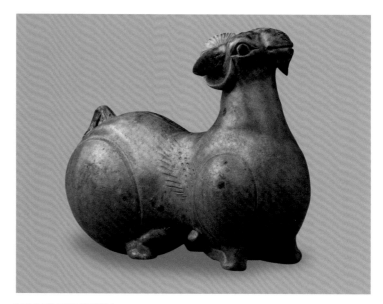

【圖 5.7】青瓷羊形燭台
中國人重視照明器夙有傳統，原因應是它們既可實用，又能陳設。

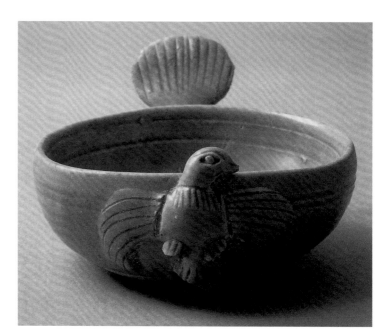

【圖 5.8】青瓷鳥形杯
鳥頭似鴿，作飛翔狀，頗有神韻。而尾可做柄，將美觀與適用結合巧妙。

【圖 5·9】蓮瓣紋青瓷托盞
說東晉南朝的托盞用於飲茶只是或然性判斷，
理由不外江南產茶，且飲茶風盛。

化妝土　即以含鐵量
低，經反覆淘洗，質地
細膩的白色瓷土製成
的泥漿。用它施掛於坯
體，能遮覆較深的胎色
或較粗的表面，使胎料
較差的產品也能取得較
好的效果。

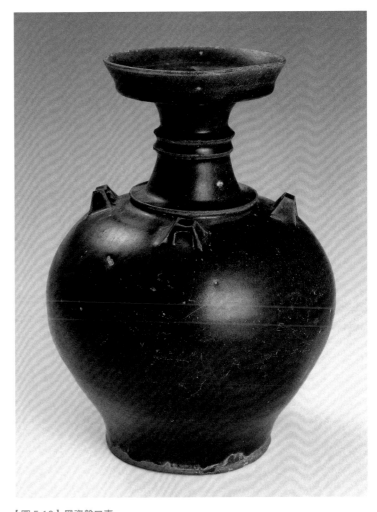

【圖 5·10】黑瓷盤口壺
器形周正，釉色漆黑。黑瓷漢已有之，但
東晉以前，未見如此成功的作品。

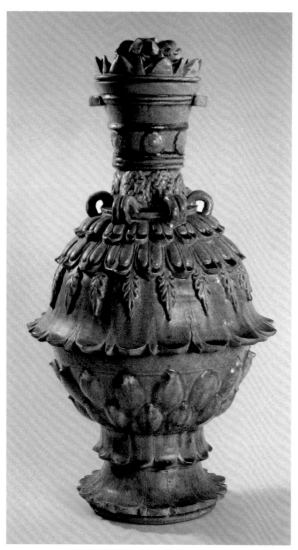

【圖 5·11】蓮瓣紋青瓷四繫瓶
「洋」風撲面。在此期的南方，裝飾如此
繁滿、風格如此華麗的陶瓷遍尋不見。

【圖 5·12】樂舞紋黃釉扁壺
應是在表演傳自中亞的胡騰舞或胡旋舞，這種
舞蹈唐代依然流行，逆賊安祿山即此中高手。

【圖 5·13】白瓷四繫罐
類似的青瓷四繫罐也屢見於南朝，但北方的作品
總顯得雄武。

突出成就是白瓷的燒成，此時，其釉色雖常常泛黃【圖5·13】，但對後世影響深遠。白瓷的創造不僅令一個陶瓷新品種誕生，還為後代的彩繪裝飾提供了最理想的釉色。

白瓷首創於瓷史不悠久、基礎不深厚的北方意味深長，這當與佔統治地位的北方少數民族有關。他們都曾信奉薩滿教，而在北方草原系統的薩滿教中，白是吉色。工藝美術是為人生產的，人的需要就能決定產品的面貌，白瓷的發生和日後的發展應是極好的證明。

在今見的此期金銀器中，金器數量不少，飾物遠多於容器。4世紀以來的北方金飾往往帶鮮明的少數民族色彩，獸形金飾的這種色彩就更加鮮明。金銀容器發現不多，但在已知的實物中，西方產品（如圖5·1）所佔比例很高，有的作品即令並非來自西方，但也含蘊著濃鬱的西方情調（見圖5·2），金銀器中的西域風一直延續到唐前期。南方出土的金銀器多係飾物，銀製品的比例稍高。至於鑲嵌異域珍寶的現象，南方已然有之，北方更加常見【圖5·14】。

【圖5·14】鑲珠寶金飾
嵌物有珍珠、瑪瑙、藍寶石、綠松石、玻璃等。藍寶石、玻璃已非中國產，瑪瑙應也不是。

在孫吳大將朱然的墓葬，出土了一批精美的漆器，其中的彩繪【圖5·15】、戧金【圖5·16】、犀皮【圖5·17】等水平頗高，至少其部分作品產自蜀地。夾紵造像和密陀僧繪在兩晉南北朝時很流行。用夾紵胎做佛像，方便車載人抬，遊行街市，以弘揚教義，但實物今已不存。史稱，東晉著名書畫家戴逵也是此中高手。密陀僧繪是用氧化鉛調油色作畫，在北魏的墓葬中，出土過漆木的屏風和棺材，其彩繪裝飾大量使用油彩，或許就是密陀僧繪。

隨著政治風雲的變幻，工藝美術也呈現出不同的時代風貌。三國時，大抵上承兩漢傳統，西晉則已漸露溫柔自然的新氣象，這又為東晉和南朝發揚光大，演為秀美清綺。十六國和北朝則漸漸生出了勇武雄強的氣勢。處於漢、唐兩個高峰之間，此時的成就算不得輝煌，但它完成了重要的轉折，結束了一個舊時代，開啟了一種新風氣，隋唐五代並沒有走出它開創的道路，其前期大抵是北朝的發展，後期則主要在光大南朝的典範。

從藝術發展的角度看，南北朝尤其重要。最有意義的是兩點：植物紋樣的大量出現和形象表現的寫實傾向。中國裝飾題材裡的植物紋肯定起源很早，但先前，數量有限，尚難體會連續的傳統。南北朝時，以蓮花和忍冬為代表的植物紋樣等不斷增加，並從此愈益重要。寫實的中國裝飾形象也有很早的源頭，而且不絕如縷。但誇張變形卻是更常用的手法，以最具展示性的絲綢紋樣為例，漢晉時代仍很抽象，尤其是獸形。南北朝以來，風氣一變，寫實的主導地位逐漸確立。

魏晉南北朝的工藝美術固然受到強烈的西方衝擊，但也大大影響了西方的進程。此時，不僅絲綢大批外銷，更重要的是，蠶桑技術向西傳入中亞、波斯以至拜占庭，以後，才有了波斯織錦名揚遐邇，其錦紋、織法風靡東方的盛況。

戧金　做法是，先在需要裝飾部位的漆地上刻劃出圖案，於刻紋內上漆後，再填以金銀箔。源頭可上溯到漢代的錐畫填金，宋代的作品極精美。

犀皮　做法是，在胎骨上用稠漆堆起凸凹的地子，再於其上髹塗不同色的大漆，然後打磨平滑。按地子的形狀，器表有形如片雲、圓花、松鱗等的彩色花紋。創制或許早於三國，唐宋時代興盛。

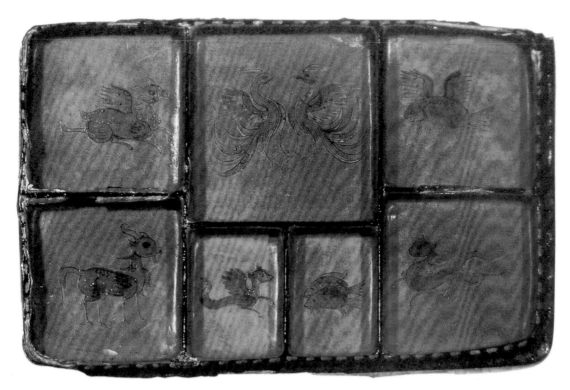

【圖 5·15】彩繪鳥獸魚紋漆榼
兩晉，這樣的器物很流行，由於頗便實用，今日仍時時出
現。古人的智慧真令人讚歎。

【圖 5·17】鎏金銅釦犀皮耳杯
正面花紋不及背面顯著，背面黑、紅、黃三色相
間，花紋回轉如漩渦，有行雲流水之致。

【圖 5·16】錐畫戧金漆盒蓋
圖案以雲氣紋為地，其上佈列靈禽異獸及人物。
圖案細密流暢，十分華麗。

91

隋·唐·五代

隋：公元 581—618 年

唐：公元 618—907 年

五代：公元 907—960 年

此期，尤其是唐代，工藝美術千芳競秀，成就輝煌。時局的變化，又令工藝美術的風貌前後不同，最大的分野出在公元 755 年，這一年的歲末，爆發了著名的安史之亂。

安史之亂以前，胡風瀰漫中國，此風之下，工藝美術品，特別是絲綢（如圖 0·15）和金銀器【圖 6·1】，常常帶有濃鬱的西方情調。西方的文明大國是薩珊波斯（在今伊朗，7世紀中葉為阿拉伯人的大食攻滅）、大食和拂菻（即拜占庭帝國），那裡地饒珍異，民俗工巧，製作精麗。中亞的粟特諸國夾在東西兩大文明區之間，這裡，不僅造作繁盛發達，還長期操縱著絲路的轉口貿易。居間中介使他們的產品樣式、喜樂好尚對中國的影響更直接、更明顯【圖 6·2】，中國所受的西方影響都是被粟特消化、改造過的。

安史之亂對工藝美術的重要影響，一為與西方的聯繫減少，二為產區的轉移。內亂令吐蕃乘虛進據河隴，切斷絲綢之路，中西交流盛況不再。兼以倡亂的禍首安祿山、史思明都是「雜種胡人」，以後威脅中央的吐蕃、回鶻又屬胡族，也令人們對西方物品的好感降低。北方戰亂頻仍，經濟殘破，南方則相對安定，這使漢風鮮明的吳越工藝美術生產日漸重要。如果說，安史之亂以前，中國工藝美術的西方因素已被改造，那麼，此後，華夏之風便更加明朗。

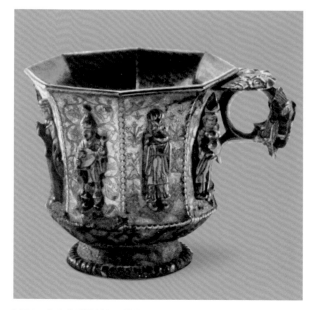

【圖 6·1】金花樂伎紋銀八棱杯
主紋為浮雕式的胡伎、胡奴，把手飾胡人頭，造型和裝飾都在訴說著同西方的密切聯繫。

【圖 6·2】聯珠野豬頭紋錦
薩珊式紋樣。祆教的軍神化身就包括「精悍的豬」。隨著波斯、中亞的伊斯蘭化，它也絕跡於裝飾。

工藝美術歷來同大城市關係密切。長安、洛陽是都城，名工巧匠薈萃，官府作坊雲集，生產著各類高檔的產品。此外，如揚州的織錦、銅鏡，成都的單絲羅、蜀錦、雕鏤，定州的綾、羅，潤州（今江蘇鎮江）的金銀器，宣州（今安徽宣城）的兔褐綺、紅線毯，越州（今浙江紹興）的紗、羅、綾、瓷，襄州（今湖北襄樊）的漆器等等，也都名揚天下。

絲綢仍是最重要的門類。當時的高檔紗、羅輕薄纖麗，裁做衣衫，能有披煙裹霧之感。絲綢通常以長四丈、寬一尺八寸為匹，而單絲羅匹重僅合今日的 200 克上下。唐綾的品類有幾十種，江南的繚綾聲名最著，它用絲極細，織成後再加碾砑，令絲線扁平而薄，表面光滑如紙。錦是最受關注的高級絲綢，它們以斜紋緯錦居多，配色濃豔，圖案飽滿，往往帶有強烈的異域風。西北氣候乾燥，是此期絲綢的主要發現地，在那裡，較精美的當產在中國內地，其圖案往往對稱（如圖 0·15），較粗疏的則應產在西北，甚至中亞，其主題裝飾每為單獨紋樣（如圖 6·2）。

初唐，竇師綸為宮廷設計了一批綾錦圖案，題材多係鳥獸，常取對稱構圖，竇師綸爵封陵陽公，這批圖案因之稱「陵陽公樣」，相信內填對稱鳥獸的聯珠紋綾錦採用的就是陵陽公樣。進入 8 世紀，聯珠紋錦驟然衰落，寶相花【圖6·3】和寫實性花鳥【圖6·4】代之而

【圖 6·3】寶相花紋錦琵琶囊局部
色彩華美繁麗，圖案氣象闊大，是已知最精彩的唐代寶相花紋錦。

【圖 6·4】花鳥紋錦
錦上花卉以牡丹為主，開元以降，長安等地的富貴人家玩賞牡丹正如醉若痴。

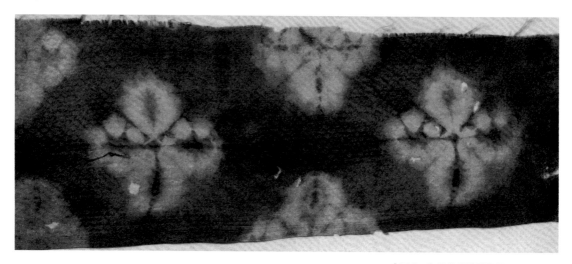

【圖 6·5】朵花紋纈羅局部
圖案一望即知是花，卻絕説不清是哪一種，圖案色彩浸潤，深淺濃淡自分，有變幻莫測之妙。

起，從此，中國絲綢，乃至工藝美術的裝飾題材，便大體是瑞鳥、花卉與幾何紋的天下，而花卉紋的地位還在逐步上升。

一般認為，唐代常見的印染方法有絞纈、夾纈、蠟纈和灰纈。絞纈的做法如同今日的紮染，圖案抽象朦朧【圖 6·5】，因製作簡便，民間採用尤多。夾纈【圖 6·6】的圖案往往最清晰、最精美，還常見多種彩色的製品，花團錦簇，最具時代特徵。刺繡的發展主要體現在題材的拓寬和技法的豐富，佛教的昌盛使宮廷民間大量繡經、繡像【圖 6·7】。以前的針法主要是辮繡，總不免色彩生硬，形象滯澀，而繡經、繡像是做功德，越精細才越見誠心，越完美才越顯虔敬。因此，平繡法應運而生，它使線條光潤流暢，色彩濃淡相合，能夠惟妙惟肖地表現物象。唐以後，摹繡名人書畫蔚然成風，其取材和技法皆可視做繡經、繡像的踵事增華。

對織物裝飾，唐人用力甚多，技藝極精，靡費巨大，典型是盛唐安樂公主的幾番造作。她要再嫁，蜀地便獻上單絲碧羅籠裙，籠裙以縷金花鳥為裝飾，花紋極其小巧，線條纖細若絲。她還有百鳥毛裙，其色彩隨視角和光線的轉換而生變化。她馬鞍上的墊面以百獸毛織成，竟以所取的獸毛織出原來的獸形。類似的作品其母韋后也曾擁有。

夾纈　絲綢等織物的一種印染方法。做法應是，以兩塊圖案相同的鏤空花版夾住按幅寬對摺的坯料，從兩面施染，圖案對稱。靠多次施染，還能得到彩色富麗的作品。發明應在唐玄宗時的宮中，而後，遍行天下。

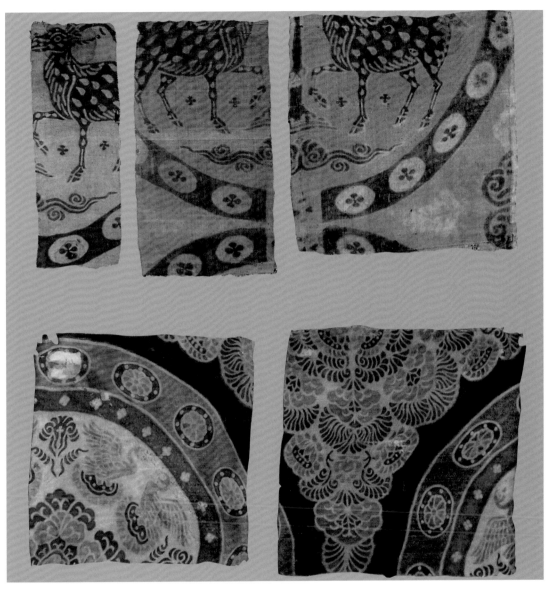

【圖 6·6】夾纈絹兩種

用為幡,都帶聯珠圈紋,但聯珠內填花朵。應是 8 世紀中期的作品。

【圖 6·7】刺繡釋迦如來說法圖
唐代的大型繡像還發現在敦煌藏經洞,但
無論構圖、繡技,水平均不及此作。

隋唐五代的陶瓷窯場分佈在北起晉冀、南達閩粵、東自江浙、西迄川陝的廣大地區，其中，以今河南、浙江最為密集。器物造型儘管紛繁，但演進的趨勢仍可尋覓，反映出審美時尚的變遷和燒造工藝的進步。大體上，前期，厚重高大的較常見【圖6·8】，後期，則日現輕薄靈巧【圖6·9】。在各種材質的器皿裡，這個趨勢是共有的。

時人看重釉色的粹美，「千峰翠色」、「勝霜雪」既是心目中的理想，又是對現實器物的禮讚。一色釉不能壓抑對彩色的渴望，花釉已很富麗，更華美的還是三彩【圖6·10】，那斑駁淋漓、變化萬千的色彩浸透了對生活的熱愛，是盛世強國的頌歌。他們不滿足於立體的刻劃、模印、鏤空、堆貼和捏塑，還喜愛平面的釉彩和繪畫。取用的題材豐富廣泛，光有圖案並不夠，又創造出文字裝飾。如果做個比較，那麼，前期的裝飾更看重立體的效果，常採用器表凸凹較明顯的堆貼和捏塑，風格偏於華麗，每每充溢著濃鬱的異國情調（如圖6·8）；後期更喜愛平面的效果，面貌也轉向平和。

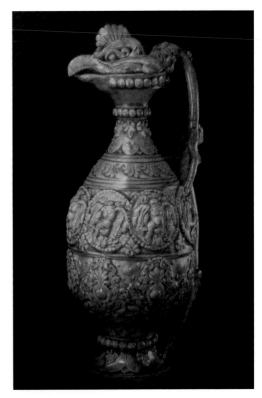

【圖6·8】鳳首龍柄青瓷壺
胡瓶樣式，奇崛挺拔，裝飾分條帶和一些紋樣都有異域情調。可鳳首、龍柄卻透露中國氣派。

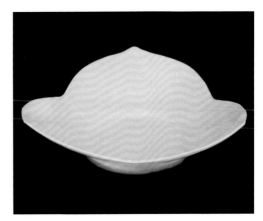

【圖6·9】定窯「官」款白瓷盤
晚唐定窯產品。釉色雅潔純淨，造型靈秀可愛。所在的窯藏共出土「官」款白瓷33件。

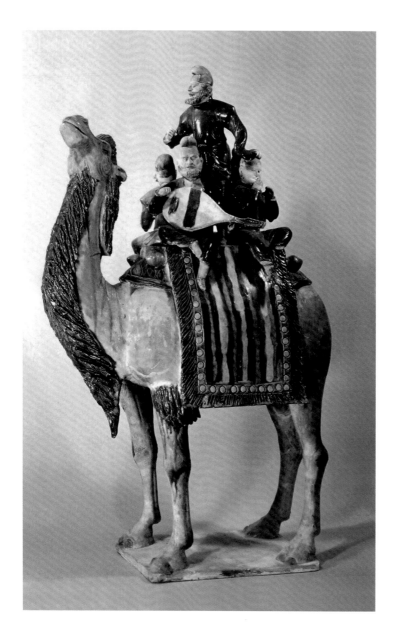

【圖 6.10】三彩駱駝載樂俑
雙峰駝是中亞種，背負的五人三胡兩漢，
表情動態傳神，是卓越的雕塑，還是文化
交流的實證。

【圖 6·12】越窯秘色瓷盤
釉質溫潤如玉,自 8 世紀中期始,中國瓷釉就以
如玉為理想了。外壁尚存包裹它的唐紙痕跡。

【圖 6·11】邢窯白瓷穿帶壺
可穿繩繫帶,以利攜行。邢窯在北方,北方同遊
牧民族聯繫較多,故燒造這類器物十分自然。

陶瓷大發展的基礎是精良的製作工藝。唐後期,擊甌作樂的不少,在碗內注以多寡不同的清水,便可敲擊成樂,這樣的瓷碗必定胎體堅密,燒成溫度很高。邢窯等的精品白瓷【圖 6·11】的胎釉細膩,造型規整,「天下無貴賤通用之」。與邢窯白瓷的多為素面不同,晚唐五代的越窯青瓷裝飾手法豐富,而其造型清新綽約,變化百出。秘色瓷【圖 6·12】則釉面溫潤勻淨,示範著陶瓷質感如冰類玉的新風。以壺注為代表的長沙窯瓷器裝飾簡潔瀟灑【圖 6·13】,開啟了中國陶瓷彩繪千年的輝煌。三彩俑馬用於上層人物的陪葬,雖然一旦入墓,便該不見天日,但製作也不肯苟且,其美妙不僅表現在釉彩,還形神兼備,成為雕塑史上的不朽傑作。

秘色瓷　特指晚唐至北宋中期越窯生產的貢瓷。釉面為呈色不一的青色,小件器物常採用盡少露胎體的支燒法,釉質溫潤如玉,還會以貴金屬做裝飾。宋人也會將其他窯場生產的青瓷稱為「秘色」等。

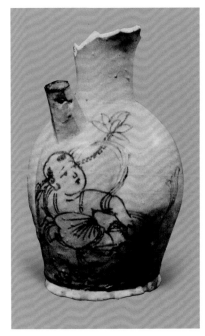
【圖 6·13】長沙窯彩繪嬰戲紋執壺
胎體、釉面疵點多多,雖是廢品,但其裝飾卻極
精彩。頑童活潑可愛,生動傳神。

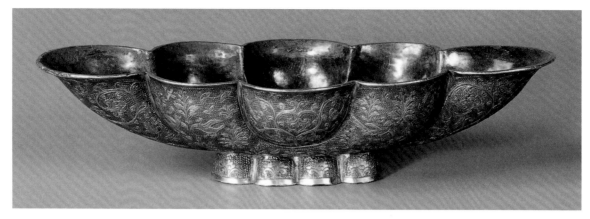

【圖6·14】花鳥紋金花銀八曲長杯
造型取薩珊波斯樣式。多曲長杯中晚唐也在打造，但弧曲減少，形象圓柔。

在中國金銀器的發展中，唐代是個頂峰。這時的金銀器量大質優，品類豐富。銀瓶可高達8尺，銀盤能徑近3尺，銀盆會容酒百斛，而銀鈴則小到直徑半寸，還有高僅半寸的小金盒。前期的金銀器常以西方造型、中國裝飾的面貌出現【圖6·14】，而後期則基本是中國風格的一統天下【圖6·15】。設計、製作最精妙的莫過香囊（見圖0·7），它們是巧妙融合適用與美觀的典範。

錘揲（如圖6·14）和鏨刻【圖6·16】是唐代金銀器最常見的裝飾方法，做出的圖案精麗準確，有濃鬱的寫實風。錘揲是西方金銀器主要的成紋方法，即以錘子之類從背面敲打，敲出的可為器形，也能是圖案，圖案似淺浮雕。鏨刻是中國碑碣等的傳統裝飾技法，即以鏨子之類，在正面鏨出圖案，效果為纖細的陰線。應當同技藝的來源相聯繫，錘揲圖案常具西域風，較多地應用在前期，鏨刻圖案每為中國風，前期已常常採用，後期更漸成主導。

銀器每每鎏金，鎏金固然也施之通體，但更常見的是出現在主要裝飾部位（如圖6·16），做成金花銀器，它們銀白金黃，效果華貴，遠勝金器。鎏金的技藝還高明之極，哪怕圖案再精細，也很少溢出花紋的輪廓。不過，伴隨著大唐帝國的衰落，中唐以後的金銀器也慢慢走入了下坡路。

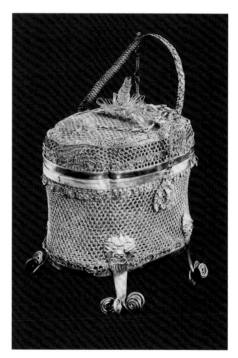

【圖6·15】金花銀結條籠子
銀絲編成，金絲裝飾。用來盛放茶餅、採摘櫻桃。若裝上紅櫻桃，色彩該多漂亮！

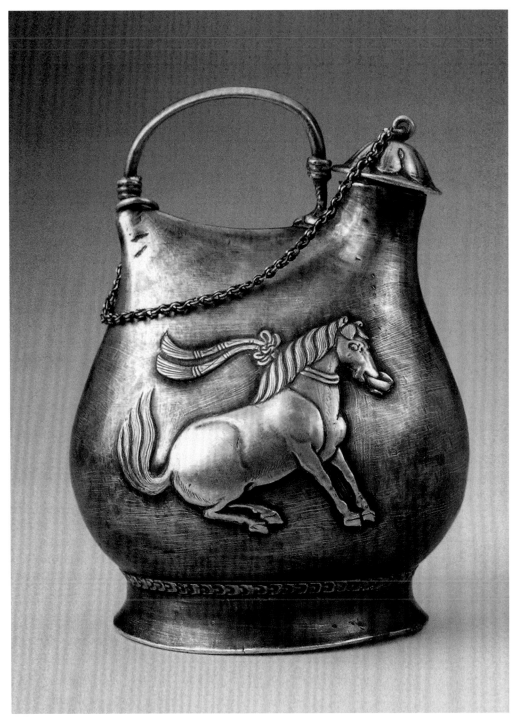

【圖 6·16】金花舞馬銜杯紋銀皮囊壺
表現唐玄宗時代的宮廷舞馬，皇帝做壽，它們要頸繫綬
（壽）帶，伴樂起舞助興。

儘管銅源日趨緊張，但銅器仍有新發展。最能體現大唐氣象的是武則天時代的兩番造作：公元 695 年，八棱柱形的天樞製成，它高 105 尺、徑 13 尺，飾以種種圓雕的人物、動物；公元 697 年，用銅 56 萬餘斤鑄為九州鼎，它們或高丈八，或高丈四，飾以各州的風物名產和山川形勝。

唐代是中國銅鏡最後的高峰。唐鏡的冶煉和熔鑄常常十分講究，最著名的揚州鏡甚至有百煉之稱。鏡形頗豐富，可方、可圓，可似葵花、可似菱花。題材極廣泛，突破了以往自鈕座至鏡緣層層佈局的傳統，常用較大的裝飾面表現一個主題【圖 6·17】，令佈局題材、表現形象有了更多的自由。玄宗前後，銅鏡鼎盛，還出現了一批如螺鈿、寶鈿、寶裝、金背、銀背、金銀平脫【圖 6·18】等華麗的特種工藝鏡。進入 9 世紀，銅鏡日漸輕薄，愈形粗陋，從此，作為一門藝術，銅鏡一蹶難振。至於唐鏡的精美，有個重要的原因：常常鏡背向外，裝飾宮殿寺宇。

金銀平脫　起源於漢，鼎盛於唐的一種高檔裝飾方法。做法是，把金銀箔的紋片黏貼在器物上，然後用色漆髹塗數道，再經打磨，使紋片與漆面平齊，以顯出色漆地上的金銀圖案。主要用來裝飾漆器，唐人還常常施之銅鏡，甚至瓷器。

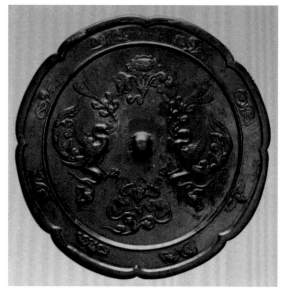

【圖 6·17】雙鸞銜綬紋葵花鏡
圖案舒展優雅，雙鸞所銜的也是綬（壽）帶，故此鏡應含獻壽意義。

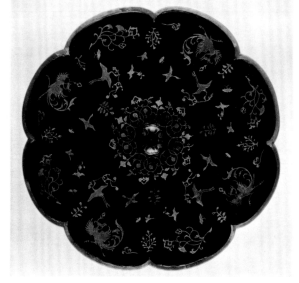

【圖 6·18】金銀平脫花鳥紋葵花鏡
此鏡藏日本奈良正倉院。正倉院珍藏皇家寶物，保管嚴格，大批 8 世紀中期的作品仍保存完好。

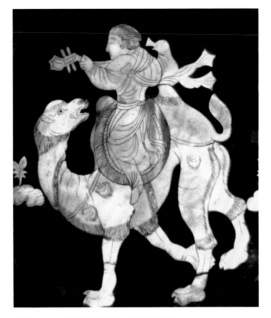

【圖 6·20】螺鈿紫檀五弦琵琶捍撥局部
捍撥是彈撥之處，加飾以捍護表面。如圖
所示，唐時的琵琶演奏法不同今日。

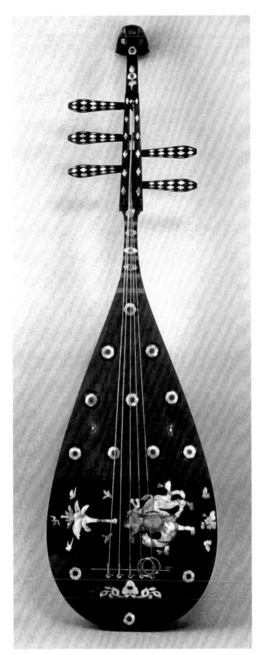

【圖 6·19】螺鈿紫檀五弦琵琶
琵琶有五弦、四弦之分，前者源出印度，
後者傳自波斯。圖示的實物為五弦，而捍
撥所飾卻四弦。

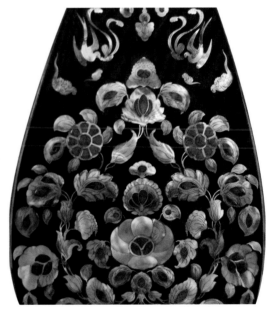

【圖 6·21】螺鈿紫檀五弦琵琶背面局部
花心、葉心飾以彩色和泥金描繪，並以琥
珀等覆蓋，極其妍麗工巧。

因為易朽難存，隋唐五代的漆木器今見無多，但史籍描述的景象卻很繁盛。漆器多輕便適用，高檔品則每飾以金銀、玉石。最著名的產地是襄州，其名品之一是「襄樣」，至少在唐後期，它為「天下取法」，相信是種木片圈疊胎的素髹漆器。武則天時代，漆器也有大國氣象，那時，在洛陽造過夾紵大佛，唐人說，它高九百尺，「鼻如千斛船，中容數十人並坐」，「其小指中猶容數十人」。

應當受西方影響，盛唐時代，中國人開始大量使用高腿的椅凳、桌案。啟用以前，器物放置於地面或較矮的几案、床榻上，提取須彎腰，之後，器物放置在高腿桌上，提取不再彎腰。器物造型也因之變化：中晚唐以來，一些瓶壺趨形體矮，高足盤數量漸少便根源於此。現存的精美唐代木器秘藏在日本奈良的正倉院，其中，螺鈿紫檀五弦琵琶華美絕倫【圖 6·19、6·20、6·21】，木畫紫檀棋局【圖 6·22】精巧至極，它們格調之高，製作之精，令人歎服。

木畫　一種高檔的木器裝飾方法。做法是，在紫檀等硬木地上，拼嵌染色或不染色的象牙、鹿角、黃楊木等圖案。歷史可上溯到東晉，唐代的製作極為精美。

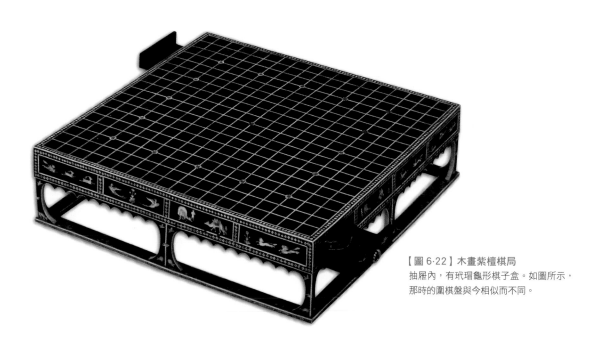

【圖 6·22】木畫紫檀棋局
抽屜內，有玳瑁龜形棋子盒。如圖所示，那時的圍棋盤與今相似而不同。

象牙雕刻在唐代很興盛，帝王常以鏤牙尺【圖6·23】賞賜大臣。賜尺並不在意實用，而是取其象徵的意義，要勉勵臣僚明察精鑒、行合規矩等。日本奈良的正倉院裡，還珍藏著唐朝的象牙尺和圍棋子等，其中的不少採用在染色象牙上，刻劃圖案的撥鏤技法，精巧而美麗。

關於玉石器，文獻記載雖多，實物存留卻如鳳毛麟角，這恐怕與它們易於殘損相聯。很明確的是，當時的美玉基本來自和田，瑪瑙、水晶等美材大抵產在西域。特別在唐代前期，精妙的容器【圖6·24】也多饒異國情調。隋唐時代，玉器常常加飾黃金，難能可貴的是，黃金、美玉相反相成，藝術、技術、材料融為一體，往往和其他時代不同，展現的只是堂皇之美，雖然炫耀，卻全無俗豔。唐人對玉帶珍重非常，有些玉帶也因此華美絕倫【圖6·25】。

【圖6·23】撥鏤尺兩種
不刻分度，只是每寸刻一種圖案，這一寸淺色地深色花，下一寸深色地淺色花。

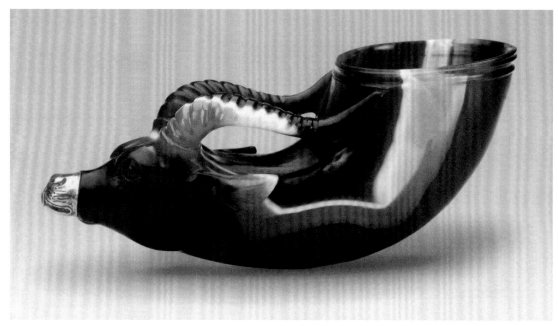

【圖 6·24】瑪瑙牛首杯
材料為絕佳的纏絲瑪瑙,美妙天成。唐代,仿西方角杯的各式獸首杯風靡天下。

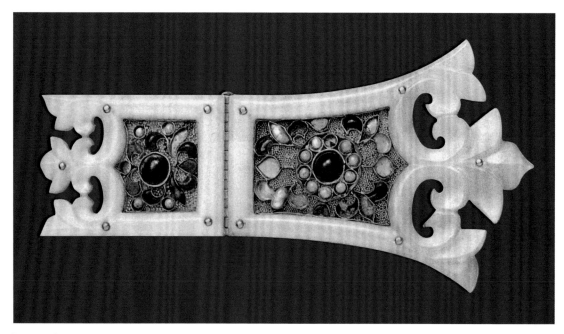

【圖 6·25】金玉寶鈿帶飾
白玉緣,中央為金板,上嵌珠寶團花,金板下鉚銅板托墊。珠光寶氣,富麗之
極。主人為初唐顯貴。

隋唐五代的工藝美術首先展示了一個彩色斑斕的世界，絢麗多彩是這近四百年的共同追求，而造型和圖案卻有明顯的前後變化。安史之亂以前，造型常常頗挺拔，以後，則轉向圓柔。圖案的變化表現於取材，也反映在構成。安史之亂前，鳥獸紋地位突出，形象威武雄健，花卉葉豐瓣肥，枝粗蔓壯，喜用弧度較大的曲線組合紋樣；亂後，花卉紋日形重要，它們婉轉嬌柔，切近自然，鳥獸常出現在花叢之中，淡化了威嚴，增添了和順。造型與圖案的變化帶來了風格的差異，大體上，安史之亂以前，風格頗雄奇，大有富麗華美的貴族氣派，以後，則轉向平和清秀，較多親切淺近的平民風範。

此期的工藝美術既曾廣泛吸收西方因素，又為諸多國家取法。當年，中國的絲綢、陶瓷等工藝品成批外銷，東起日本，西至埃及，所到之處，備受歡迎，引出了難以數計的異域仿品，影響著，甚至改變了當地的工藝美術進程。因此，隋唐五代的工藝美術具有真正的世界意義，是全人類的共同財富。

遼·宋·夏·金

遼：公元 916—1125 年

北宋：公元 960—1127 年

南宋：公元 1127—1279 年

西夏：公元 1038—1227 年

金：公元 1115—1234 年

中國歷史上，遼宋夏金是又一個分裂的時期。在這四個王朝的工藝美術中，宋最重要，不僅產量最大、成就最高，還引導著另三個王朝的藝術走向。

唐末五代，軍事集團氣焰滔天，其爭鬥導致了政權的頻繁易手。為防止江山改姓，宋初就開始努力削弱軍人威權，同時，大力推行科舉制度，促進文化發展。這套抑武修文的國策對工藝美術影響重大。

抑武帶來軍事的疲弱。宋朝的北方和西方始終有強鄰，戰爭雖然不斷，但總以兩宋的疆界向內退縮告終。尤其是党項的強盛和立國，嚴重阻隔了聯絡東西的主要通道——絲綢之路，這使兩宋工藝美術基本在中國文化的滋養下發展，看不到明顯的外來影響。

修文引出文化的高漲。廣開科舉和優待文人的種種措施，激發起空前的讀書熱情。中國古代，兩宋的社會文化素質最高，這樣的背景終於造就出典雅優美的工藝美術楷模【圖7·1】。同域外文明相比，中國的特點就是典雅優美，而在中國工藝美術，典範正是兩宋。

宋朝工藝美術有兩股重要潮流：繪畫性裝飾和仿古製作，典雅優美的實現常要藉助它們。文化繁榮令士大夫逐漸積聚起對繪畫的熱愛，固然不必人人執筆握管，但從此，知畫成了其修養的重要標誌，賞畫成了其生活的重要內容，繪畫性裝飾也因之風靡【圖7·2】。文化的繁榮還引出了金石學的昌盛，朝廷、士子大力搜集、研究三代的銅器和玉器等，刺激了對古物的傾慕，鼓舞了官私造作的仿古【圖7·3】。從徽宗時代開始，由官府作坊導引，仿古製作掀起重重波濤，並對後世影響深遠。

【圖7·1】人物紋青玉帶飾
主人是宋高宗的叔祖，所用玉帶竟如此簡素優雅。與圖6·25比較，唐宋差異太過明顯。

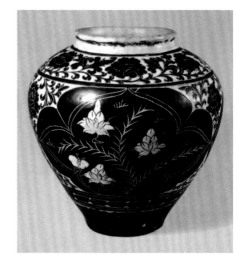

【圖7·2】磁州窯白地黑花花卉紋罐
輔紋白地黑花，主紋黑地白花，雖僅兩色，效果卻顯豐富。民窯造詣如此，宋人修養可以想像。

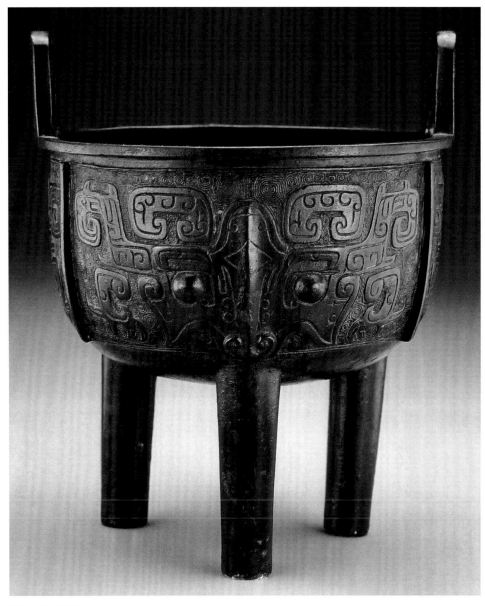

【圖 7·3】政和鼎

若干宋代仿古銅器的鑒別甚至只能憑款識，如果無款，若非專家，很難分辨時代。

與軍事疲弱相反，兩宋經濟興旺發達，不僅為高水平造作提供了物質保證，還在民間工藝美術裡分離出一些高檔品。專為士大夫製作的那些最應關注，在宋，它們也以典雅優美的面貌出現，與官府製作合流，促進了時代風格的形成；在後世，它們則常與官府生產抗衡，成為抵制奇技淫巧蔓延的中堅。

中國陶瓷藝術的黃金時代就在兩宋。此時的窯場分佈甚廣，數量極多，仍以今日的河南與浙江最密集。製瓷技藝大大提高，造型周正規整，常以化妝土遮覆胎體，發明了石灰鹼釉，使釉層加厚，窯爐的改進和火照的採用令窯溫和燒成氣氛更易控制，覆燒法的推廣則大大提高了產量。

兩宋名窯眾多，它們不僅因獨特的風貌飲譽天下，還以卓越的品質為遠近取法。定窯成名很早，其特色產品是精細的刻劃花、印花【圖7·4】的乳白釉瓷以及「紫定」，一些器物還以描金裝飾。覆燒就是定窯的發明，覆燒的盤、碗口沿毛澀，每以金屬片釦口，這是遮掩，也是裝飾。景德鎮窯以青白瓷著稱，造型和裝飾受定窯影響很大，北宋產品（如圖0·5）最精，胎薄質堅，造型秀雅，釉質純淨。到南宋，依然有「江湖川廣，器尚青白」的盛況。磁州窯系統分佈在北方的廣大地區，產品以白地黑花（如圖7·2）最為著名，同時還有剔花、珍珠地劃花等，各類裝飾形簡神完，清新瀟灑，純是一派民間作風。耀州窯以刻花和印花青瓷享譽，刻花刀法爽利明快【圖7·5】，印花圖案清晰細密，器物造型周正規範，影響遠及兩廣。

【圖 7·4】定窯印花博古圖白瓷盤
以多種古代器物形象組成的圖案稱「博古圖」，直到明清，依然流行。

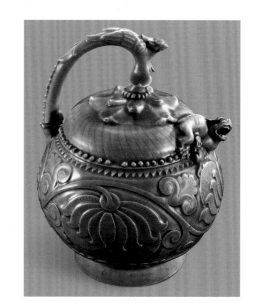

【圖 7·5】耀州窯刻花青瓷倒裝壺
壺底有孔，灌水時，將壺倒置，灌畢正置，因體內有空柱，可令水不會從底孔流出。

鈞窯的特色是帶有窯變的乳濁釉瓷【圖7·6】，在或深或淺的藍釉上閃現出形狀不一的紅斑，妙趣無窮，其流風遺韻遠及明清的南方瓷窯。至於海棠紅、玫瑰紫等高檔品，應是宮廷陳設瓷。汝窯（如圖0·23）和官窯（如圖0·8）燒造青瓷，釉質瑩潤，光澤內含，除大小不一的開片之外，幾乎不帶裝飾，將裝飾的意匠薈萃於如玉的釉質和古雅的造型，把靜穆含蓄之美推到了極致，是兩宋陶瓷的代表，也是中國藝術的典型。龍泉窯的青瓷曾以繁滿的刻花，印花裝飾取勝，但到了南宋後期，精品也每每簡靜素雅，表現出與官窯相同的藝術追求，而其粉青【圖7·7】、梅子青則以釉色之美而備受推崇。

燒造黑瓷的窯場遍佈南北，其中，**聲譽最高的是建窯**。其產品以茶盞為代表，在漆黑的釉面上，佈滿形若兔毫或油滴的結晶紋斑，極富裝飾意趣，更精彩的是曜變【圖7·8】，在較大的結晶斑點周緣閃現出瑰奇的彩色，猶如日暈，美妙之極。吉州窯的產品面貌最豐富，幾乎無施不巧，但更突出的還是黑瓷，除去油滴、玳瑁、鷓鴣斑外等釉裡的「文章」外，還有剪紙、樹葉【圖7·9】等裝飾匠心獨運，展現著巨大的創造才能。

剪紙貼花　吉州窯黑釉器物的一種裝飾手法。做法是，將剪紙貼於坯胎，施釉後，揭下剪紙。裝飾既有圖案，又有吉祥文字，風格質樸而喜慶。

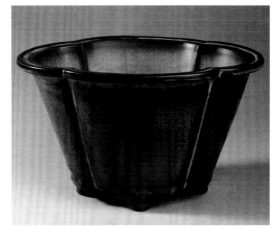

【圖7·6】鈞窯玫瑰紫釉海棠式花盆
器內以天藍色為主，器外玫瑰紫色。此器或與海棠式盆托配套使用。

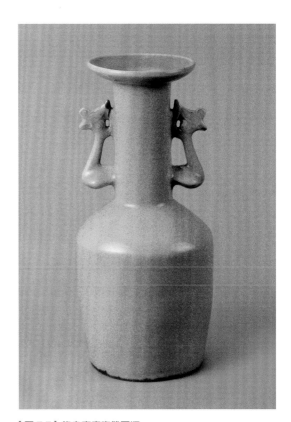

【圖7·7】龍泉窯青瓷雙耳瓶
受官窯影響很大，但釉能更溫潤。圖示者捨棄開片，專一表現典靜含蓄之美。

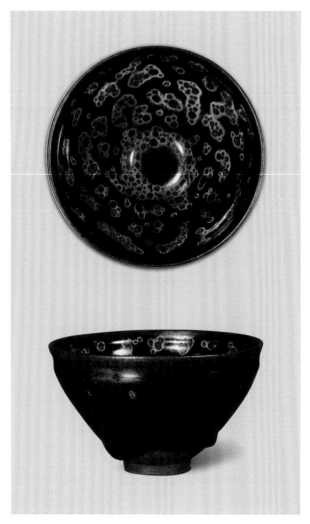

【圖 7·8】建窯黑瓷曜變盞
曜變盞今見甚少，此盞在日本被奉為國
寶，「曜變」也是日本語詞。

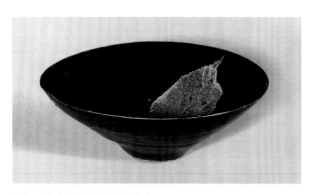

【圖 7·9】吉州窯樹葉貼花黑釉盞
裝飾採用經處理的桑葉貼附於盞內，然後
燒製的。妙趣天成，人工雕鑿無法企及。

窯變　指鈞釉上的異色
斑紋。宋代鈞窯即以之著
稱，其窯變多為紫紅色，
這是靠釉中的銅元素形成
的。窯變打破了一色釉的
單調，宋以後，不少窯場
都燒造仿鈞的窯變器物。

開片　指瓷釉中的裂紋。
是因胎、釉收縮率不同而
在焙燒後的冷卻中形成
的。原為燒造中的缺陷，
但因紋理美妙，後成人為
的特殊裝飾。開片因形態
等的不同，有多種名稱。

兔毫、油滴　指黑釉上密
佈的銀灰色斑紋，是釉中
的鐵元素在燒造中形成的
結晶現象。斑紋形體細長
的為兔毫，形若圓點的為
油滴。宋代建窯的產品最
負盛名。

兩宋絲綢有大發展。生產重心逐漸向南方傾斜，浙江的地位越發重要。宋錦發現甚少，新疆的出土物至少有一部分產在當地以至西方，裝飾風格與中亞相似。成都是錦的重要產地，從文獻記錄的錦名看，花鳥和幾何圖案已成主導。綾綺的地位下降，紗羅的比重上升，羅輕薄特甚，一件花羅背心重僅 16.7 克，一片幅寬 47 厘米、長 1127 厘米的花羅重僅 116 克，厚才 0.08 毫米。輕薄的絲綢更宜在暖熱的地區服用，其比重上升和織造精湛理應聯繫著宋朝疆土的南縮。絲綢的裝飾以纏枝和折枝花卉【圖7·10】為主，幾何紋樣也時時可見，走獸紋很少出現，瑞鳥每每用為花卉的點綴。牡丹、蓮荷、芍藥、梅花等被反覆表現，它們正轉反側，柔婉秀雅，這也是時代裝飾的主流。

內地絲綢的新品種是刻絲（近 60 年來，常做「緙絲」，而此前，總做「刻絲」），所用通經斷緯的工藝源出西方的刻毛。刻絲早見於唐代的西北，入宋，生產中心東移，定州和臨安（今浙江杭州）是著名的產地。創作刻絲耗時費工，但配色、織紋可隨心所欲，故高手每以摹刻書畫為能事，追求形神逼肖【圖7·11】。絲線細過筆鋒，這令刻絲佳作能比繪畫更精妙地表現形象。刺繡可分做兩類，衣物裝飾數量甚多，繡工能以豐富的針法傳達物象不同的質感，使之更加優美自然。純欣賞性的繡品【圖7·12】傳世很少，它們也常取材於名家書畫，為宋繡贏得了後代熱烈的讚頌。兩宋印染相當發達，技法以雕版印花和撮纈最為常見，富家女的衣緣裝飾常以印花與描金敷彩結合，裝飾性很強。

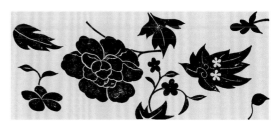

【圖 7·10】牡丹梅花紋羅花紋摹繪圖
構思新穎。將不同時令開放的花朵組合在一起，這是由北宋末「一年景」發端的傳統。

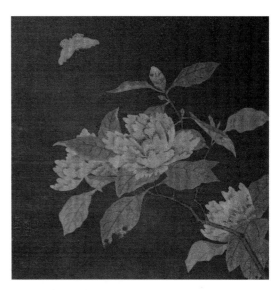

【圖 7·11】朱克柔款刻絲山茶圖
絕似宋人花鳥畫小品，連葉片的蟲蝕也維妙維肖。朱克柔是被晚明人指認的南宋刻絲名家。

【圖 7·12】刺繡瑤台跨鶴圖
紈扇形。以彩線和金線繡出圖像，針分翰墨之長，線奪丹青之妙。繡稿顯係小型界畫。

素髹器是兩宋漆器的主流，色調雖然單純，但造型卻相當洗練考究【圖7·13】，而胎體大都輕薄，十分適用。漆器的成就體現在一批高檔品種的成熟。戧金器物的人物、花卉裝飾優雅秀麗【圖7·14】。出土的宋代雕漆雖主要是剔犀一種，但元人已在讚美宋朝內府的「堅好」剔紅，而元代剔紅的成熟完美也必定淵源有自。雖然未見精美實例，但文獻和畫跡都在證明薄螺鈿最晚在南宋已經誕生，並且圖案精妙非常。

雕漆　相傳始於唐的漆器品類。做法是，在器胎上塗以幾十道，以至上百道大漆，陰乾後，雕刻圖案。可分為剔紅、剔黑、剔犀、剔彩等多種。元以後，雕漆成為中國漆器的代表，在紅漆地上雕刻圖案的剔紅，又是雕漆的主流。

剔犀　雕漆的一種。做法是，在器胎上塗髹幾十道，以至上百道色漆，漆層以黑或紅色等為主，間以異色，陰乾後，雕刻雲紋或變形雲紋等，在刻紋的立面，可見相間的異色線紋。已知的作品以宋代為最早。

【圖 7·13】葵花形黑漆盒
清雅悅目，令人親近。不必添加色料，大漆可自然變黑，故黑色漆器數量特多。

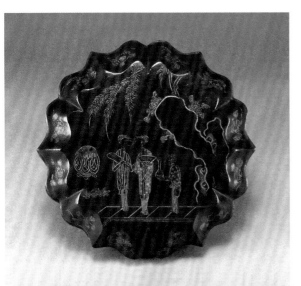

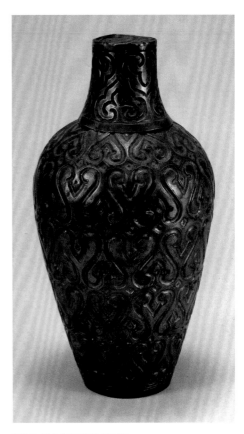

【圖 7.15】變形雲紋銀梅瓶
變形雲紋是宋元金銀器常見的裝飾，其藝術史意義主要是對
剔犀漆器的影響。

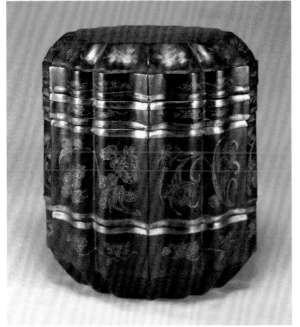

【圖 7.14】戧金仕女圖朱漆奩
蓋上的一仕女持摺扇。人們曾相信，摺扇在明代由高麗傳來，而奩蓋裝
飾證明，此說不確。

經濟的發展助長著慕奢之風，這令金銀器數量銳增，民間也在大量使用銀質餐飲器。它們的造型和裝飾也往往是瓷器和漆器的楷模【圖7‧15】，一些題材顯示出世俗化的傾向。鎏金銀器出現頻繁，但較多通體鎏金，以取得單純的色彩效果。凸花是新出現的技法，它用先錘揲成花，再以之焊接於器身的方式做出。夾層也是新技法，它雖僅以兩塊銀片成形，但銀片的間隔卻令器物頗顯厚重，若用以模仿厚重的三代銅器，自然效果更佳【圖7‧16】。

宋鏡每每熔鑄粗放，且往往鏡背無紋，雖造型愈出愈奇，又有若干新裝飾，卻無力挽回衰頹之勢。包括銅鏡在內，兩宋銅器也在復古，無論官鑄民造，都有製作精良、仿而能肖的產品。官府的大規模仿古始於徽宗時代，依據四下徵集的古器，終於造成了一大批型紋酷似的仿古銅禮器（如圖7‧3），令博雅的徽宗得意非凡。

宋玉聲譽很高，從出土物看，實在當之無愧。它們中，玉飾所佔比重較大，琢磨精細，常以寫實花鳥為形象，簡潔秀麗，形神兼備，極其優美。玉質容器出土甚少，但設計極富巧思，而仿古風氣的重要體現者也是玉器【圖7‧17】。

強調材質之美是兩宋工藝美術的重要特徵。定瓷原曾入供，但它們多帶裝飾且加鉙，繼起的汝窯、官窯卻以溫潤精美的釉質等取勝，因此，它們取代定窯，也可視做以材質美取代裝飾美，這在兩宋，是有代表性的。器物造型線多是弧度較小的曲線，較少銳利的轉折，更少裝飾性附件，格外洗練勁挺。裝飾多係纏枝、折枝的各類花卉，即令是折枝，也常常婉轉盤繞，雖然寫實，但比現實的花卉更嬌柔。色彩則注重和諧單純，如織物多本色提花，銀器鎏金每施於通體，瓷器多素面，若帶裝飾，則同色的刻劃花、印花多於異色的繪畫。材質、造型、裝飾、色彩的種種特徵造就了典雅優美的風貌，典型之作雖然精緻考究，但絕不炫耀技巧，不會使人驚詫錯愕，以其含蓄、天然令人親近。淡中見濃、淺中顯深、平中寓奇，展現出民族文化的精髓。

兩宋工藝美術絕少異域文明的痕跡，文化內涵極其純淨，創造出優雅的典範。中華文明深厚博大，既善吸收消融，又能自我繁衍，唐宋工藝美術就是證明。

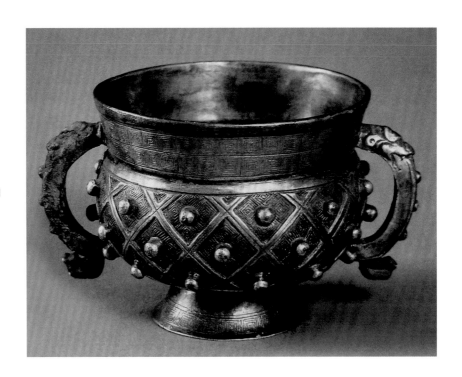

【圖 7·16】鎏金乳釘紋銀簋
造型、裝飾都仿商末周初的青銅
器,且頗得神韻。

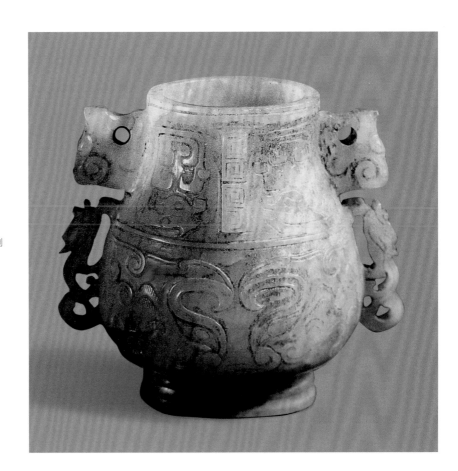

【圖 7·17】獸面紋玉卣
碾琢考究,仿商周青銅器。形制
甚小則因兩宋玉材匱乏。

在北方，先後有遼、金與兩宋對峙，西北還有西夏裂土稱帝，它們的工藝美術都受到了宋的強烈影響，同時也各具特色，其中，遼朝的特色最鮮明。

建遼的是「漁獵以食，車馬為家」的契丹族，那裡的工藝品許多由中原輸入，更多的則在遼地依靠漢族工匠生產，有契丹特色的作品基本都是後一類，它們出現在中期以前，往往具有威武雄強的氣勢。

今見較多的遼地產品是陶瓷和金銀器。陶瓷有白釉、綠釉、褐釉、黑釉、黃釉和三彩等，其中，白釉【圖7·18】最多，重要的窯場必燒白瓷，最精美的還是白瓷，這反映出契丹族尚白的習俗，而其根源又在薩滿教。造型每見對皮器、木器的模仿，這在工藝美術史中，相當特殊。適應契丹遷徙動盪的生活特點，許多器物都便於繫紮背負，如皮囊壺（見圖0·3、0·4）、雞腿瓶、穿帶扁壺等，它們的盛衰、器形的發展則體現著契丹民族生活形態的演變。金銀器可大體分做兩類，一類與契丹族直接聯繫，如馬具、葬具、皮囊壺【圖7·19】等；另一類則與五代北宋相近，如碗、杯、盤、帶飾等，它們中的一部分可能還是中原的產品。金銀器數量很多，造型、裝飾、工藝與唐代的聯繫多於兩宋，原因既有生產和使用的地域，還有今見兩宋銀器的年代大都晚於遼。遼還有一個近於唐而異於宋的現象，即同西亞的聯繫甚多。如果說，琥珀器【圖7·20】只是材料來自西方，若干裝飾有西域風，那麼，精美的玻璃器則全部產在西亞。遼地也織絲綢，品種還相當齊全，技術也很高超。有意味的是，刻絲和飾金織物不少，聯珠圈紋【圖7·21】又重現於絲綢，前者應源出遊牧民族對高價值物品的鍾愛，後者或體現同西方的聯繫，或表明草原的裝飾更能延續傳統。

【圖7·18】白釉瓜棱形提樑壺
遼宋瓷壺裡，瓜棱形者不少，因有同類銀器存在，故它們或許也在模仿銀器。

【圖7·20】琥珀胡人馴獅佩飾
胡人重心向後，傾力牽引雄獅，神情、動態刻劃精到。出土時，置於陳國公主腹部。

【圖 7·19】金花鹿紋銀皮囊壺
銀器中的鹿紋在中亞、西亞、唐代中國屢見不鮮，而在遼的出現還應與統治集團的秋獵有關。

四時捺缽　四時指春夏秋冬，捺缽是契丹語詞，指帝王行營。遼開始實行四時捺缽制，帝后率領宮廷、臣僚和禁軍違寒避暑，四季遷徙。駐留時，還要漁獵。春秋的漁獵尤其頻繁。春季捕天鵝、釣魚，駐地須近水，故稱「春水」；秋季射鹿、虎、熊等，駐地須近山，故稱「秋山」。捺缽制度也為金、元、清變相採用。

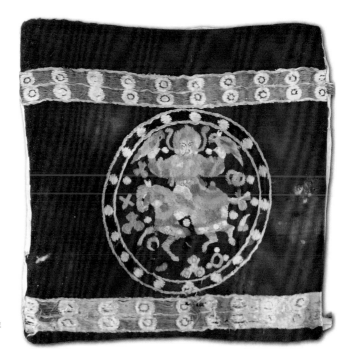

【圖 7·21】刺繡聯珠騎士紋經袱
表現春獵。騎士雙臂所架之雕為海東青，女真人反遼，同征索它的契丹官員胡作非為有關。

西夏是党項族建立的國家，疆土在今寧夏、甘肅一帶。党項族的經濟原本主要依靠畜牧業，立國後，農業發展很快。西夏的工藝品有許多來自宋土，當地的生產主要是毛製品、絲綢、陶瓷及金屬器。其毛製品素稱發達，絲綢的水平也很高，而風貌與兩宋十分接近。西夏的陶瓷粗獷豪放【圖7·22】，但受磁州窯等中原民間瓷場的影響很深，卻與地域更近的耀州窯聯繫較少。

儘管建金的女真也是北方少數民族，但他們早就有了農業生產，過著定居生活。立國後，疆域向南拓展，都城不斷南移，與漢族的關係更密切，這在很大程度上決定了其工藝美術更近宋風。陶瓷主要在北宋基礎上發展，定、磁【圖7·23】、鈞、耀等系統興旺發達，面貌、品種也同北宋相差不多。絲綢也保持了高水平，風貌與兩宋彷彿，但以金線織紋【圖7·24】現象更多，還發現了已知最早局部採用通經斷緯織紋的妝花標本，而「俗好衣白」仍是北方民族的傳統。金朝玉器水平極高，碾琢之精不遜兩宋，其代表作為「春水玉」【圖7·25】，它取材自君主春季的漁獵，是四時捺缽制度的反映。遼以來，圍繞著四時捺缽制度，工藝美術品不少，但玉器中，水平最高的還首推金代的「春水玉」。

【圖7·22】靈武窯剔花牡丹紋黑瓷扁壺
器形扁圓、肩設雙繫，都是方便攜行的設計。此類西夏陶瓷頗多，應同牧獵生活相關。

【圖7·23】磁州窯鐵鏽花牡丹紋瓶
鐵鏽花是宋元北方黑瓷上的一種裝飾，花紋以含氧化鐵的斑花石為著色劑。

【圖 7·24】織金朵梅雙鸞紋綢護胸局部
護胸為齊國王的衣物，圖案則頗具宋風。金
代織物的飾金方法很多，應用也很普及。

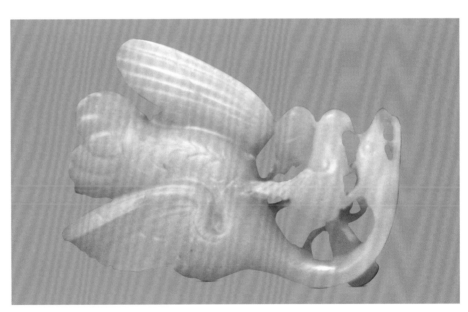

【圖 7·25】春水玉飾
以優美的曲線，純潔的材質，反襯慘烈、
悲壯的氣氛，藝術造詣極高。

蒙·元

蒙古國：公元 1206—1271 年

元：公元 1271—1368 年

元朝統一中國在公元 1279 年，成吉思汗建大蒙古國卻在公元 1206 年。滅宋之前，蒙古大軍已經橫掃西域，推翻了西夏和金，制約其發展的因素已經生成。

由於蒙古族的早期征戰和空前發達的中西交通，元代社會多種文化並存，蒙古族文化、伊斯蘭文化、漢族傳統文化、藏傳佛教文化、基督教文化、高麗文化都影響到了工藝美術生產，其中，前三種的作用尤為明顯。

蒙古族統治集團珍重自己的文化傳統和風俗習慣，他們色尚青、白，故有大批以藍、白為基色的工藝品應運而生；蒙古族重九惡七，故青花瓷的裝飾帶 9 層者【圖 8·1】不少、7 層的不見；他們飲食豪放，故出現了許多碩大的器皿【圖 8·2】；遊牧民族在遷徙中生產、生活，故便於攜行的器皿大批出現；漠北高原天寒風疾，人們以遊牧為生，故氈罽業在漢地獲得了空前的發展。而蒙古帝后喜愛精細製作，則令官府作坊數量多、規模大成為蒙元造作的基本特點。

蒙古族早期的手工業十分落後，但對伊斯蘭國家的征服，使之擁有了精麗的作品和優秀的工匠。當年，不僅大批西域珍異源源輸入，政府還專設作坊，依靠回回工匠生產伊斯蘭世界的傳統工藝品【圖 8·3】，西域的原材料和繁細的裝飾風格也被大量採用、吸收。

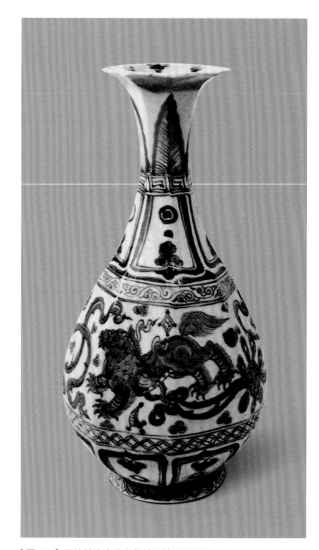

【圖 8·1】景德鎮窯青花獅戲紋八棱玉壺春瓶
元青花玉壺春瓶中，9 層裝飾帶的所佔比例尤大。

【圖 8·2】景德鎮窯青花
角端鸞鳳紋盤
成吉思汗西征殺人無數，
耶律楚材以獨角神獸角端
勸諫，大汗納諫班師。元
人常藉以頌揚先帝仁慈。

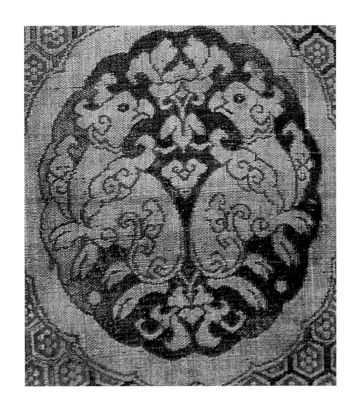

【圖 8·3】團窠對格力芬
紋錦被面局部
禽獸合一的題材即源出西
方格力芬，此錦應屬撒答
剌欺，為官府依靠回回工
匠生產的中亞傳統產品。

但是，統治集團仍然要面對中國的封建政治，治下的民眾又多屬漢族，因此，儘管產品每每帶有其他文化印痕，但幾乎所有漢族傳統的造型、裝飾和工藝方法都被保持和發展，還有不少民間生產純然是對兩宋的繼承，且時間越晚，漢族傳統文化的作用就越大。

絲綢的發展主要表現在金錦的風靡和緞的普及。當時的金錦分兩種，一種是納石失【圖 8·4】，它依靠穆斯林工匠、採用西方工藝和裝飾題材，產品主要出自官府作坊，歸帝后親貴享用，是當時最高貴的服用材料。另一種是金段子，織工以漢人為主，工藝和裝飾也沿用中國傳統，官私作坊都在織造，數量多於納石失，享用者也擴大到富戶大家。金綿圖案精麗細密，色彩華貴燦爛，它的風靡集中體現了追逐奢侈浮華的社會風氣。緞，元明清時代稱「紵絲」，宋代已經出現，但技藝尚不成熟，數量也少，入元，逐漸推廣。緞表面的浮線較長，最能體現絲綢光滑柔軟的質感，元以後，緞取代了錦，成為中國絲綢代表。蒙古帝王鍾愛絲綢，青睞精細製作，因此，先帝、先后的肖像常以刻絲方法製成。他們還篤信藏傳佛教，因此，又出現了刻絲的佛像【圖 8·5】。

絲綢的裝飾仍以花卉為主流，吉祥圖案【圖 8·6】的一再出現引人注目。但高檔織物中，動物紋

【圖 8·4】團窠獅身人面紋納石失
獅身人面斷非中國紋樣，圖案與之酷似的銅鏡與織錦在中亞和西亞也屢屢發現。

【圖 8·6】梅雀紋綾袍局部
諧音取意均為喜上眉梢，如今，這仍是吉祥圖案最常見的形式之一。

【圖 8·5】刻絲大威德金剛曼荼羅
珍貴體現於尺幅巨大、織造精工和下方的供養人像，左方是元文
宗和元明宗，右方是他們的皇后。

樣數量增加。在主要依靠回回工匠織造的納石失、撒答刺欺上，題材還常帶有鮮明的異域情調，如格力芬（見圖 8·3），甚至出現了獅身人面紋（見圖 8·4）。

氈罽發展迅猛，氈以羊毛等擠壓而成，數量多於織造精細的罽。氈的尺幅往往極大，尤其是用做帳幕、地氈的作品，甚至尺幅驚人，而高檔品往往是對西域產品的模仿。從元代開始，棉布在中國普及推廣，並逐漸取代了麻絲織物，成為百姓的主要服用品。松江布從此名揚天下，黃道婆對此貢獻很大。棉布的裝飾先以織造居多，以後，省時省力省工的印染圖案逐漸流行。

元代陶瓷成就輝煌。景德鎮作為天下瓷都的地位已大體確定，這裡有全國唯一官府窯場──浮梁磁局，許多著名的品種都出產在這裡，青花更從此成為中國陶瓷的代表。

青花（如圖 0·9、8·1、8·2）的崛起十分突兀，它白地藍花或藍地白花，這與蒙古族色尚必有關聯。根據持有人不同的社會地位和文化背景，元青花也呈現出種種差異，其中，數量較多而又最典型的一類【圖 8·7】歸社會上層佔有，同伊斯蘭文化聯繫甚多。其花紋呈色的鈷料出自西方，還曾有穆斯林工匠參與製作，以多層裝飾帶環繞器身的構圖方式又和西亞金屬器相同。景德鎮還有一些新品種，如釉裡紅、藍釉、紅釉，而產量最大的是卵白釉瓷，其風行應根源於蒙古族的尚白。高檔卵白釉瓷往往用於入供或係官府的公用瓷【圖 8·8】，而更多的還是或精或粗的商品瓷。

吉祥圖案　一類表達美好生活願望的圖案。圖案的內容由題材的諧音、寓意等手法組合而成。品類繁多，反映的觀念也很龐雜。起源很早，明清時代最流行。

青花　即以氧化鈷為呈色劑，在坯體上繪畫圖案，上釉後，入窯燒製的瓷器。器物呈白地藍花或藍地白花的效果。始見於唐，元中後期迅猛發展。產品長期以景德鎮水平最高。

釉裡紅　做法與青花相同，但花紋呈色劑是氧化銅，圖案呈白地紅花或紅地白花效果。創始於元，因銅紅燒成困難，故圖案發色每偏黑褐，完美的產品僅出自明清官窯。

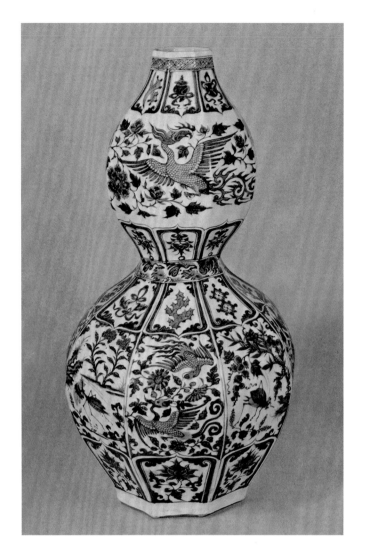

【圖 8·7】景德鎮窯青花花鳥紋八棱葫蘆瓶
與圓形相比，八棱器身易於紮繫捆綁，也利持握難滑脫，
故設計考慮了便於遷徙。

【圖 8·8】景德鎮窯「樞府」款印花卵白釉折腰碗
是卵白釉最常見的器形。雖為官府公用，但常被據為己
有，元代，化公為私時時有之。

景德鎮以外，還有一些瓷區的產品流行於各地，如磁州窯系的白地黑花瓷【圖8·9】、鈞窯系的窯變乳濁釉瓷、龍泉窯系的青瓷【圖8·10】、江南諸窯的青白瓷。它們雖胎、釉質量不及前代，但受世風影響，裝飾卻普遍比前代滿密。值得關注的還有，一些器物以仿宋為特徵，如仿定的有山西霍窯和若干卵白釉瓷，仿官的有哥窯【圖8·11】（以前，曾認為哥窯的時代屬宋）。陶瓷仿宋，不合時宜，在元代，這可視為一種對主流文化的抗爭。

金銀器，尤其是金銀酒具，備受蒙古族帝后親貴鍾愛，但由於他們尚薄葬和明初對元代官府文物的大破壞，令金銀器的盛況只能從史籍中尋覓。特別在南方，元代金銀器出土不少，但其主人往往並非蒙古權貴，故面貌往往延續宋風。金銀器中，素面者不少，酒具【圖8·12】較多。若加裝飾，鏨刻技法使用最多，題材常為折枝花和團花。造型大多簡潔勁挺，象生的造型為數不少，早期的象生常做獸形，以後則以模仿花果居多。朱碧山是元代中後期的冶銀名工，他的作品【圖8·13】往往體現著漢族士大夫的情趣。元代的銅鏡更加衰頹，倒有幾位銅匠以容器名揚天下，這與其作品的士大夫氣質相聯繫。

【圖8·9】磁州窯白地黑花童子紋大瓶
主題裝飾當含「連生貴子」之意。元代的白地黑花瓷裝飾帶增多，但如此繁密的還少見。

【圖 8·10】龍泉窯人物紋青瓷八棱瓶
裝飾用模印和剔刻，器表則具三色，與典靜的
南宋龍泉風神迴異。

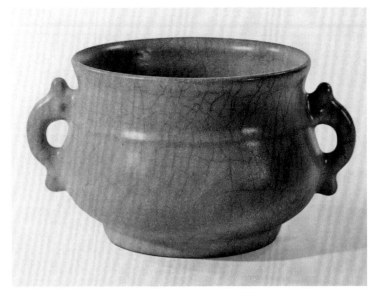

【圖 8·11】哥窯青瓷獸耳爐
宋代官窯裡，也有與此酷似的作品。「官哥不
分」，原因就是哥窯刻意仿官。

【圖 8·12】花卉紋金高足杯
在蒙元金銀器和瓷器，高足杯是常見的器形，
又被稱為「靶盞」等。

【圖 8·13】朱碧山款銀槎
造型若此，與其説是酒杯，不如看成雕塑。它是
朱碧山為自家製作，要「子孫永保」的。

統治集團對玉極其愛重，甚至大量以之裝飾殿宇、製作傢具，士
大夫也繼承了重玉的傳統，而江南漢族人士墓中的春水玉，顯示
了統治民族文化的影響。不過，出土物尚不足體現元代玉器的盛
況。傳世的瀆山大玉海【圖8·14】成造於建元之前，碩大雄渾，是古
代大型玉器的傑作。

蒙古族對漆器比較冷漠，宮廷雖用形制奇大的漆瓷貯酒，但已知
的官府作品多係單色無紋的素髹器物。漆藝的成就主要體現於民
間製作，戧金銀的裝飾細密繁縟，已同宋代迥然異趣，螺鈿圖案
【圖8·15】可精巧絕倫，猶如界畫，雕漆的技藝更加純熟，名工張成
【圖8·16】、楊茂的作品與宋代藝術風神相通，典厚優雅，同習見的
元代作風大不相同。

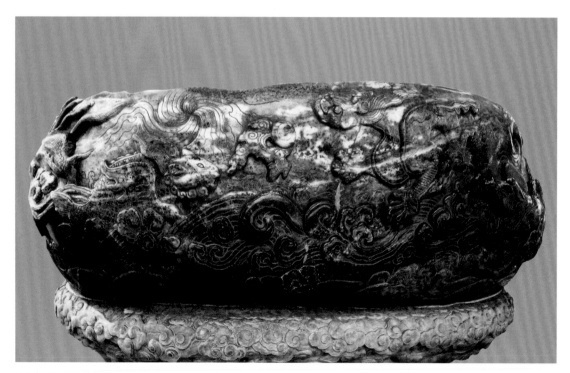

【圖 8·14】瀆山大玉海
蒙元時代，它是深宮重器。元亡後，遭際很慘，被乾
隆帝購回時，已淪為道士的醃菜缸。

晚明以來，蒙元工藝美術總被視為粗獷豪放，隨著考古學的發展和研究的深入，傳統的誤解正在逐漸消除。納石失和典型的青花瓷是此時造作的精華，它們裝飾精麗，效果華貴，影響巨大，代表了工藝美術的追求。蒙元改變了兩宋的傳統，強調竭盡雕琢之能事的人工美。這個改變意義極大，明清官府製作最終無法超越元代指示的方向，儘管有過反撥，但終歸回天無力。

雖然受到外來文化的影響，但蒙元造作也大大影響了異域。比絲綢、陶瓷暢銷海外更重要的是，它推動了其他國度的工藝美術發展。除周邊國家外，一些 14 世紀的波斯繡稿完全是中國式樣，在伏爾加河流域的金帳汗國城市，還生產明顯受中國影響的銅鏡、銀器和陶器。最重要的還是青花，從 14 世紀後期開始，西亞以及歐洲相繼仿製，其影響至今仍清晰可見。

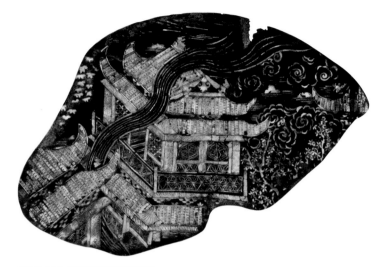

【圖 8·15】螺鈿樓閣圖黑漆殘盤
圖案工謹，如賦彩色。明人勾畫過螺鈿漆器的理想境界，但二百年前，這已完美地實現了。

【圖 8·16】張成款剔犀盒
剔犀的圖案以雲紋為主，故又稱「雲雕」。
同樣圖案的宋元銀器已多次出土。

137

明

公元 1368—1644 年

朱元璋即位後，便嚴禁胡服、胡語、胡姓、胡俗，拆除元朝宮殿、棄毀元朝官府工藝美術品儼然一時大事，工藝美術也在努力扭轉元代作風。明前期，不僅經濟恢復發展，官僚也往往能壓抑物慾，節儉自律。上行下效，終於造就了敦本尚樸的社會風氣，連許多官府製品也因之展現出或端莊或清新【圖9‧1】的面貌。

然而，「嘉靖以來，浮華漸盛，競相誇詡」。直到明亡，奢侈、炫耀煽惑成風（如圖0‧21），連尋常百姓也浸染其中，主流造作也因之表現出對富麗華貴的追求。不過，體現士大夫情趣的民間高檔品表現特殊，它們雖精緻考究如故，但古雅清雋含蘊其中，比嘉定竹刻、宜興紫砂還要典型的自然是明式傢具（如圖0‧22）。

江浙是絲織的主要產區，南京與蘇杭等都市不僅設有大型官府作坊，也是民間織造的重鎮，名品多產於那裡。高檔絲綢裡，緞已同錦分庭抗禮。明代的緞有暗花、織金、素和妝花的區別，在民間，暗花者織造、使用較多，而後三種主要是官府產品。重要的新品種是改機和潞，前者是雙層提花錦，因輕薄柔軟，而牢度較差，創造在弘治時的福州；後者產在山西長治一帶，較為厚重結實，不僅「士庶皆得為衣」，帝王也頗愛重。

花卉仍是最常見的裝飾題材，往往突出表現花朵，多取正面的形象，淡化枝蔓葉莖【圖9‧2】。依照制度，在明清官員袍服的胸背中央，要各依品秩，裝飾或織或繡的圖案，其題材，文官用祥禽、武官用瑞獸，因此，在明清高檔織物中，鳥獸紋樣為數不少。仿古是錦緞裝飾常見的現象，如五代蜀地創造的天下樂【圖9‧3】、八達暈【圖9‧4】、

【圖9‧1】景德鎮窯青花雲鳳紋高足杯
御器廠遺址出土，即令挑剔，也極完美，但卻被打碎後掩埋。官窯揀選之嚴，令人難以置信。

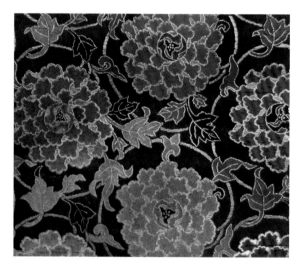

【圖9‧2】牡丹紋加金錦摹繪圖
花朵端莊，葉莖婉轉，相反相成。主花色彩或濃重，或明豔，既爭芳鬥妍，又和諧統一。

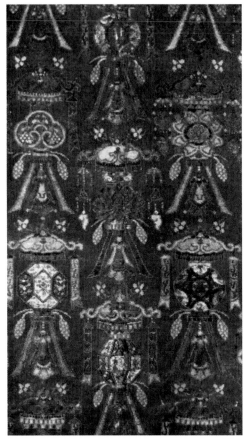

【圖9·3】天下樂妝花緞局部
燈籠身由花朵和幾何形構成，四周懸結穀
物等，上有蜜蜂飛舞，構圖紛亂，但喜氣
洋洋。

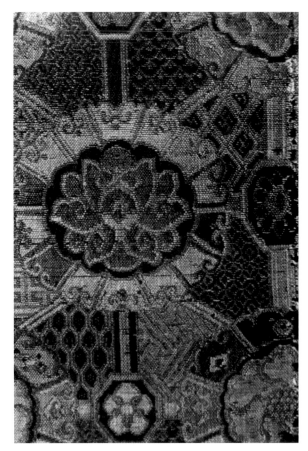

【圖9·4】八達暈加金錦局部
這樣的圖案在建築彩畫常見。工藝美術與
建築聯繫很多，又如裝飾中的開光形象頗
似壁窗。

天下樂　始於五代的吉祥
圖案，即燈籠錦。主體是掛
穀穗的燈籠，燈籠四周，蜜
蜂飛舞，由題材及其諧音組
成吉祥語——五穀豐登。入
宋，天下樂已大量應用於絲
綢，但今見的最早作品時代
屬明。

八達暈　始於五代的圖案。
題材以花朵為主，花朵外出
米字直線，以聯絡其他花朵
等。入宋，數量已多，但現
存最早的實物為明代作品。

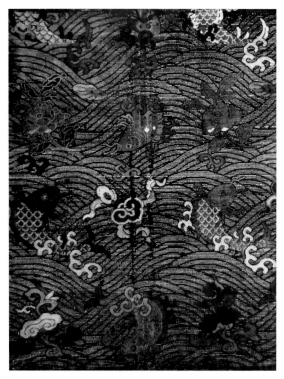

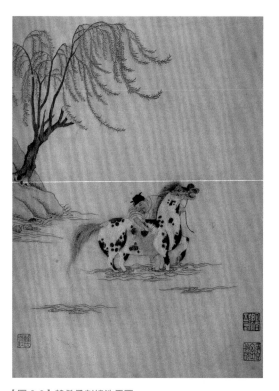

【圖9·5】落花流水游魚紋妝花緞局部
落花流水一般表現傷春，圖案多簡潔，此作的構圖滿密、加織金線
令圖案沒有哀愁，只有歡娛。

【圖9·6】韓希孟刺繡洗馬圖
1634年春，希孟摹繡宋元名畫八幅。圖示者即其一，頗有趙孟
頫繪畫風範。

六達暈等深得明人喜愛。吉祥圖案更加流行，題材的組合漸趨定
型。特殊的吉祥圖案是五毒，端午前後，宮眷、宦官的服裝樂意
飾以或織或繡艾虎和蜈蚣、蟾蜍、壁虎、蛇、蝎紋樣，以之辟
邪。四方連續是通用的題材結構方式，紋樣每分主輔，雖疏密有
致，大小不同，但較少流動和變化。錦緞的配色豐富明快，兼以
大量使用金銀線【圖9·5】，效果十分華貴。

刺繡的地域特點更加鮮明，明後期的上海顧繡成就最高、影響最
大。它彩線極細，針法豐富，能逼真地表現物象，繡稿常取自名
家畫跡，為使繡品惟妙惟肖，還常以彩筆補綴。從此，著名的繡
種多以繡畫見長，刺繡的名家必為繡畫的高手。韓希孟的作品【圖
9·6】是顧繡的代表，而她能享盛譽，同其作品深得文士讚賞有密切
關係。生活在浙江義烏的倪仁吉則以畫繡、髮繡兼長，曾著《凝
香繡譜》，可惜，已毀於戰火。

陶瓷的成就主要體現在景德鎮的創作中。民間燒造逐漸興盛，作品常清新瀟灑【圖9·7】，後期還湧現出崔國懋、周丹泉、吳為等一批製瓷高手。更有代表性的是御器廠，民間製作也常以其產品為典範（如圖0·21），而因不惜工本帶來的精細考究卻通常是想學也學不來的。

御器廠的產品可分彩繪瓷和顏色釉兩類，彩繪中，青花聲名最著。隨著時間的推移，青花也在造型、裝飾和鈷料等許多方面，呈現出不同面貌。永樂宣德的端莊凝重【圖9·8】，成化弘治的秀雅清新，都備受稱道，而嘉靖以後，則漸趨熱烈俗豔。宣德的釉裡紅【圖9·9】往往清麗嬌柔，經常成為清代官窯仿效的榜樣。彩繪瓷的新品種是鬥彩、五彩以及不用紅色的素三彩。成化鬥彩【圖9·10】清新雅緻，於時於後，聲譽極高。嘉靖以後，五彩繁榮，但它們中的一部分卻在工藝上與鬥彩難以區分，主要的不同在於它們圖案滿密，色彩濃豔，效果熱烈（如圖0·12），面貌莊重者固然有之，但也夾雜著浮豔的作品。御器廠的顏色釉美麗之極，如甜白（填白）【圖9·11】、

鬥彩　明代景德鎮窯創造的彩繪瓷品種。做法是，在坯體上以鈷料繪製出部分花紋或花紋輪廓，上釉後，燒成瓷器，又以多種彩色在釉上畫完圖案，再烘燒釉上的彩色。出現於宣德，鼎盛在成化，清代及其以後仍在燒造。

五彩　明清的重要彩繪瓷品種。主要有兩類：圖案用釉下的青花和釉上的彩色共同組成的，可稱「青花五彩」，明代出現；圖案全用釉上的彩色組成的，可稱「釉上五彩」，工藝源頭為宋金加彩。

紫砂陶　一種細陶器。原料為宜興所產含鐵量高、可塑性強、質地細膩的紫砂石。通常不施釉，在氧化氣氛中燒造，理想的燒成溫度是1090~1180℃，作品呈紅褐或黃、綠、紫等色，多為講究功能、風貌典雅的茶壺。

【圖9·7】景德鎮窯青花初夏睡起圖盤
雖器形不周正，釉面多疵點，但裝飾饒有意趣，表現的是南宋楊萬里《初夏睡起》詩意。

【圖9·9】景德鎮窯釉裡紅三魚紋高足杯
鱖魚紋形簡神完，圖案紅而鮮亮，其美麗的呈色已同元末明初不可同日而語。

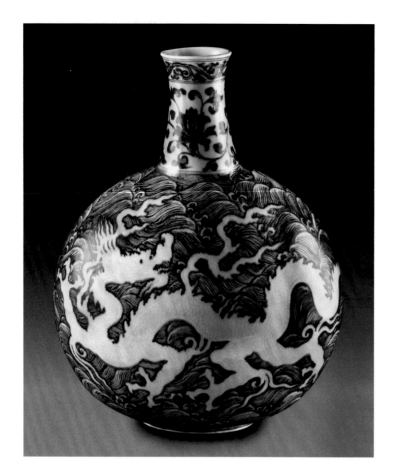

【圖 9·8】景德鎮窯青花海水龍紋扁壺
「永宣不分」，確有道理。在御器廠遺址裡，相似的永樂器物也出土了。

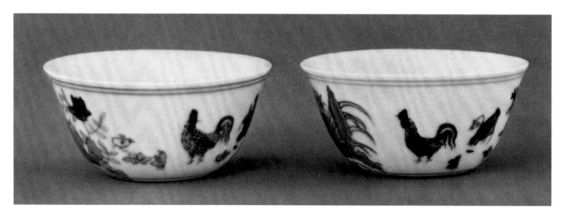

【圖 9·10】景德鎮窯鬥彩子母雞紋缸形杯
簡稱「雞缸杯」，胎薄釉潤，圖案精緻。明萬曆時，這樣一對杯子價值十萬錢。

寶石藍（祭藍）、寶石紅（祭紅）【圖
9·12】、孔雀綠、澆黃（嬌黃）等，或
嬌豔嫵媚，或深沉凝重，裝飾之美不
在圖案，而在釉色。因帝王的服色從
唐以來的赭黃改為明黃，澆黃釉和以
之為地的彩繪瓷從此也專屬宮廷。而
釉質極其溫潤的甜白，則因祭祀的大
量使用而數量最多。

明中期以前，高水平的龍泉青瓷仍在
大批生產，以後，則胎粗釉薄，日漸
衰落。德化窯的白瓷在明中期興起，
至清早期繁榮，產品大量外銷，在歐
洲盛譽很高。其釉如凝脂，純潔細
膩，器物造型每每仿古，有許多頗精
巧的陳設瓷，當地的瓷塑名氣很大，
何朝宗是此中高手【圖9·13】。宜興的紫
砂陶宋代或已有之，自明中期開始，
持續發展，產品主要是茶壺，造型考
究，泥色美麗，持握合手。製壺還出
現了龔春、時大彬【圖9·14】等一批名家。

金銀器的發展不大，藝術水平也不
高，但此時的掐絲技藝已極其成熟，
在金首飾上使用尤多，能夠相當精
巧。高檔首飾和容器還往往鑲嵌珠玉
寶石，但這一般只能徒增富貴，很少
帶來藝術價值的昇華。萬曆帝驕奢淫
侈，陪葬的金器就有奢華庸俗的典型
【圖9·15】。金屬器中，成就較高的是掐
絲琺瑯和宣德爐。

【圖 9·11】景德鎮窯甜白釉爵
型仿商周。明官窯大量燒造甜白釉爵，因
月壇祭祀、祖先祭祀都用它。

【圖 9·12】景德鎮窯紅釉僧帽壺
僧帽壺元代已見，以後更多，這同藏傳佛
教有關。明清君主也愛同西藏的宗教上層
拉關係。

【圖 9·13】德化窯何朝宗款白瓷達摩立像
古代瓷塑傑作。取材於達摩「一葦渡江」傳說，達摩欲渡江北
上，但無船，遂取葦葉渡江。

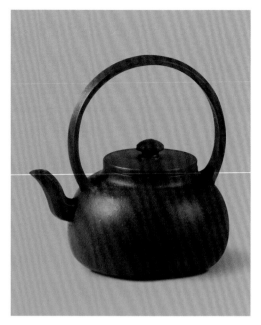

【圖 9·14】宜興窯時大彬款紫砂提樑壺
為傳世品，水平高於出土的大彬款器。端莊中有靈秀，古樸
裡見優雅，稱「大彬壺」。

【圖 9·15】嵌玉雲龍紋金酒注
萬曆時代，官府造作最盛，而其品位通常不高，此作即一例。

掐絲琺琅原是阿拉伯等西方的傳統工藝品,在中國,大批生產始於明,並從此成為工藝美術的重要品種。明代的作品主要產在御用監。一般認為,宣德景泰製作精細【圖9·16】,嘉靖萬曆則掐絲漸趨潦草。掐絲琺琅畢竟源出西方,在中國生根後,也始終沒有改變色彩明豔、圖案繁密、效果富麗華貴的面貌。明人以為,它只能「供婦人閨閣中用,非士大夫文房清玩」。

宣德爐本指宣德朝為宮廷陳設、祭祀而製作的香爐等,它們用進口的優質銅配以其他材料,精煉鑄成。器物較少裝飾而注重造型,吸收商周鼎彝與兩宋瓷器之長,古樸而典雅。其妙在色,有數十種,「寶色內涵」,「珠光外現」。宣德爐名貴,從明代開始便仿製成風,仿製品每見佳作,以致真品難以辨識。

明人對玉器十分熱愛,凡古董著作必大加議論。因用途使然,多數明玉的風格與其他時代差異不大。作品或渾樸大方、或洗練優雅、或工整秀麗、或玲瓏剔透【圖9·17】,超出前代。皇家的

掐絲琺琅 俗稱「景泰藍」。經製胎(大多以銅為胎)、掐絲(用銅或金的絲片做出花紋)、焊接(將花紋焊接於胎)、點藍(在花紋內填琺琅料)、燒藍(焙燒琺琅料)、磨光、鍍金等工序做成。琺琅是種硅酸鹽類的裝飾材料,以石英、瓷土、長石、硼砂等熔煉製成。

【圖9·16】掐絲琺琅雙陸棋盤
雙陸是古代流行的博戲,各種材質的雙陸棋盤也存世不少,而對其規則,今日不甚了了。

【圖 9.17】鏤空麒麟花卉紋玉帶飾
此作的圖案已覺繁細太過，但比它更繁細
的還有出土。

玉器自然最多，但定陵隨葬豪華製作不會帶來稍多的美感。美玉來自西北，官府
製作的中心在北京，民間的產地則首推蘇州。對那時的蘇州玉工，如今所知稍多
的僅嘉靖萬曆時的陸子剛，顯然受盛名之累，贗品幾乎鋪天蓋地，帶其款識的作
品今見極多，但它們真贗混淆。

明人對本朝漆器評價很高，說它們「千文萬華，紛然不可勝識」。那時的髹飾技
法確實豐富，常見的有一色漆、罩漆、描漆、描金、堆漆、填漆、雕填【圖9.18】、
螺鈿、犀皮、剔紅、剔犀、款彩、鎗金、百寶嵌等十四類。一器每以多種技法結
合，但繁麗的裝飾使許多器物轉為陳設玩賞，不適實用。雕漆的發展也代表了漆
器的藝術走向，永樂宣德時，尚沿宋元堆漆肥厚、刀工圓潤，圖案典重之風，爾
後，則漸變為工謹細膩，以至繁瑣堆砌。百寶嵌【圖9.19】是以金銀珠玉、珊瑚象
牙、水晶瑪瑙等珍貴材料在漆木傢具、器皿上鑲嵌圖案。圖案往往雅潔優美、落
落大方，而這還與材料的高貴有關。因為創始者為明後期揚州的周翥，故百寶嵌
亦名「周制」。明清時代，百寶嵌的製作也主要在揚州。明代的著名漆工為數不
少，如楊塤（字景和）以描金名家，揚州的江千里（號秋水）則以薄螺鈿享譽。

現存唯一的中國古代漆器專著就出在明代。它名《髹飾錄》，作者為隆慶前後的新

【圖 9·18】雕填龍鳳紋方勝盒
以金粉等填飾花紋輪廓及細部，故雕填往往極其富麗，
此器花紋細密，風格更顯富麗。

【圖 9·19】百寶嵌花卉紋黑漆筆筒
嵌蚌片、壽山石、碧玉、綠松石、象牙
等。百寶嵌不必施色，嵌料的天然色彩就
能精妙表現物象。

安剔紅名匠黃成（號大成）。此書系統記錄了漆器製作的原料、工具、設備和方法，也涉及了漆器創作的原則和歷史。晚明，嘉興西塘的著名漆工楊明（字清仲）又為它逐條作註並加序，使內容更加豐富。

明式傢具指明至清初以硬木傢具為代表的優質傢具。重要產地有北京、揚州、徽州、廣州和更著名的蘇州。明中期以來，造園風盛，官僚豪富競相標榜文雅風流，大批優質傢具置之園中，面貌自然要與優雅的環境諧調【圖 9·20】。在明式傢具面貌的形成中，士大夫發揮了重要作用，不僅他們是許多傢具的主人，還有一些名流參與設計。尤其在嘉靖以來的江南，明式成為傢具的主流，就連不通文墨的衙役也以之佈置書房，引來文人的嘲諷嗤笑。

明式傢具材料主要是花梨、紫檀、鐵力、鸂鶒（又作「雞翅」、「杞梓」）等硬木，以及非硬木的櫸木、楠木等。尤其是硬木，往往貴重異常，它們質地堅細、紋理美妙、變化天成。為充分顯示材質之美，塗料通常並不遮覆木材紋理，作品顏色幽雅，紫檀有絲綢的光澤，黃花梨有琥珀的效果。椅【圖 9·21】凳和桌案是傢具的主

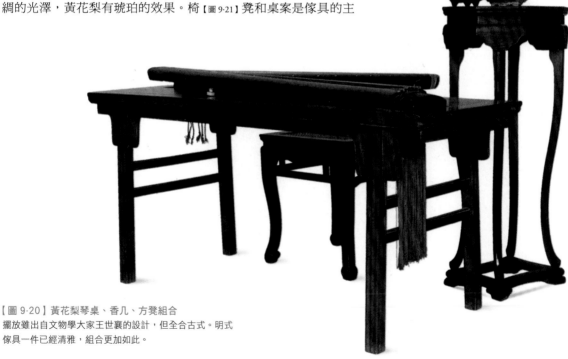

【圖 9·20】黃花梨琴桌、香几、方凳組合
擺放雖出自文物學大家王世襄的設計，但全合古式。明式傢具一件已經清雅，組合更如此。

150

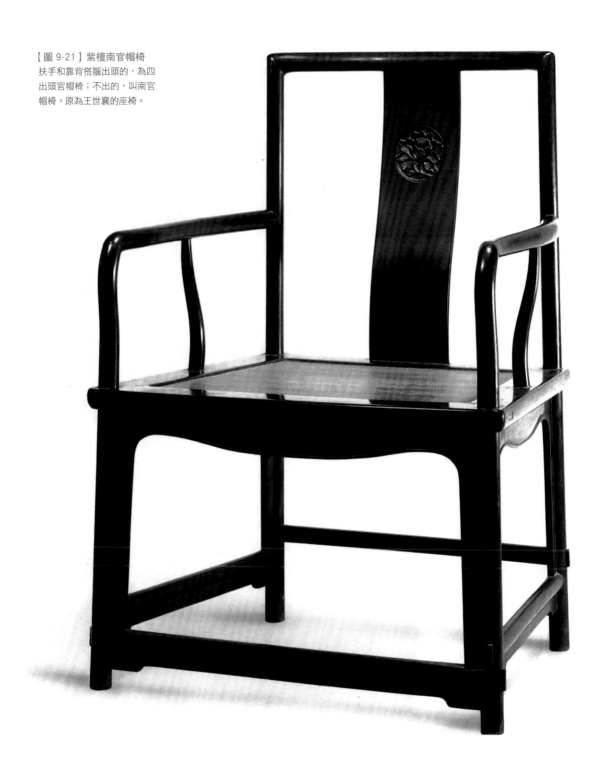

【圖 9·21】紫檀南官帽椅
扶手和靠背搭腦出頭的,為四
出頭官帽椅;不出的,叫南官
帽椅。原為王世襄的座椅。

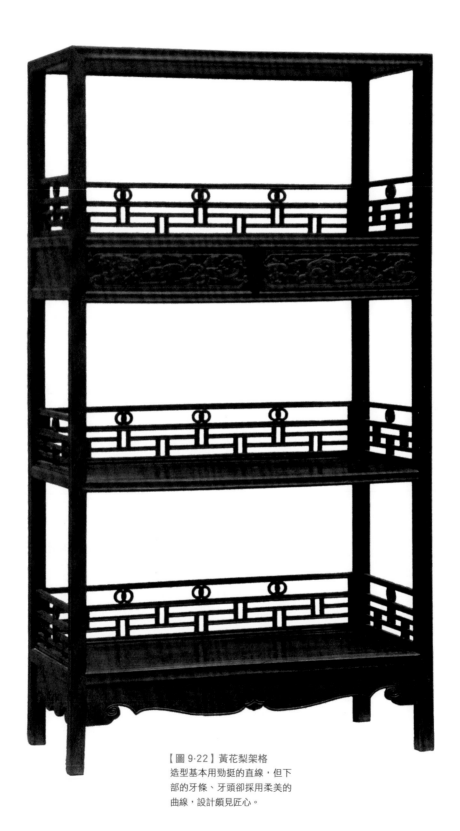

【圖 9·22】黃花梨架格
造型基本用勁挺的直線,但下
部的牙條、牙頭卻採用柔美的
曲線,設計頗見匠心。

流，樣式尤其豐富。選材、做工極其考究，總將帶美妙紋理的木料用在顯著的部位（如圖 0·22），各部位的結合主要依靠種類繁多、形象互異的榫卯。明式傢具不尚裝飾，若裝飾，則刀法圓潤、層次分明的浮雕運用最廣，抽象變形的題材為數較多，仿古擬古亦復不少。造型各異的銅件即有功能，也是合宜的裝飾。儘管也有贅複、臃腫等惡例，但大多造型洗練優雅，幾無多餘的變化，線型有曲直相間、剛柔相濟之妙【圖 9·22】。它們的功能相當優越，匠師能依據作品的不同用途，合理安排高矮闊狹，與當代人體工程學的要求大致符合。

中國的竹刻歷史悠久，但成為一種專門的藝術，還是明中期以後的事。從此江南竹刻日趨繁盛，並逐漸形成流派，以朱鶴祖孫三代為代表的嘉定派擅高浮雕和圓雕【圖 9·23】，金陵的濮澄則以淺刻和略施刀鑿見長，此外，聲譽頗高的還有專刻留青的張宗略。竹刻作品常見筆筒、臂擱等文具，風格大多典雅雋永。竹刻與犀角、象牙等高貴材料的小型雕刻做法相近，風格也大致相同，其作者也常是多方面的能手。

明代的工藝美術全面發展，對清代的影響深遠巨大。在官府生產，如宣德青花、成化鬥彩常常成為清代模仿的典範；在民間製作，典型是紫砂、竹刻等，其藝術走向與明全然相同，蘇繡更與顧繡面貌酷似，以至今日從風格上區別它們的努力近乎徒勞。儘管明前期的瓷器尚可見西亞影響，但因倭寇猖獗而厲行海禁，故工藝美術影響域外主要發生在後期。有意義的除伊朗君主延請中國工匠燒造瓷器，還有中國瓷器大批銷往歐洲，催化了意大利、荷蘭等國製瓷業的發展，而那時的歐洲軟質瓷，往往以青花及德化白瓷等中國瓷器為楷模。

【圖 9·23】朱鶴款竹刻松鶴圖筆筒
可信的朱鶴作品大約僅此一件。這是他為友人之父祝壽製作的，故取松鶴題材。

清

公元 1644—1911 年

清王朝雖由南下的滿洲人建立，但工藝美術卻見不到太多的北方民族印記。重要的原因有兩個，一為統治集團大力吸收中國傳統文化，一為在建清以前很久，滿洲人的經濟就以農耕為主。

在清的近三百年裡，工藝美術先是在大道上闊步前進，後又拐入歧路蹣跚而行。轉折發生在乾隆皇帝時代，這時，藝術已能融會古今，技術則可精巧絕倫，面對多種選擇，何去何從成了問題。清人更癡迷於技巧，高檔品往往蛻變為奇技淫巧的載體，引導潮流的，又是宮廷製作。

對宮廷製作，帝王常常要求嚴苛，甚至干預設計，諭旨頻頒，細膩入微。因為清代的造作檔案今存尚多，令今日對此了解頗詳。其他時代也理當如此，儘管因文獻喪失，證據還不十分充足，但線索已經很多。統治集團對工藝美術的影響歷來巨大，清代只是書證充分的典型。

作為南宋以來的絲織中心，江浙的地位此時更高。產量令其他地區難望其項背，水平也高居全國之冠，江寧（今南京）、蘇州和杭州是最重要的產地。絲織在城鎮經濟中的地位更加突出，清後期，江浙的民間織造興旺發達，產品質量也不讓官府。民營作坊的規模已相當龐大。

清代，最著名的絲綢品類大都出在江浙，它們常常地域特色鮮明，其中，聲譽尤高的是雲錦和宋錦。因江寧的錦緞富麗豪華，花紋絢爛，通稱「雲錦」。雲錦一般緊密厚重，紋樣飽滿，色彩濃重，圖案端莊，喜用金線，風格偏於雄放。蘇州織錦稱「宋錦」，這是因其主流以宋代裱褙錦為楷模【圖10·1】。它們大多圖案規矩，紋樣秀麗，配色和諧，風格古雅。入清，絲絨的地位愈形突出，福建的漳州是明清絲絨的發源地，當地的清代產品也享盛名，但織造更多、名氣更大的仍是江寧【圖10·2】與蘇杭。絲絨色彩古雅，堅牢耐磨，是奢華的服裝和裝飾材料。

宋錦　清以來蘇州的織錦，圖案多仿宋。有重錦、細錦、匣錦之分。重錦厚重精緻，常加織金線，色彩豐富，多做掛軸和鋪墊陳設。細錦織造略疏，厚薄適中，題材豐富，佈局多樣，用於裝裱及衣物。匣錦織造較粗，質地軟薄，圖案多為小型花卉，配色素雅，專門裝裱一般書畫囊匣。與織為掛軸的重錦相比，其他宋錦體現宋風更多。

雲錦　特指清以來江寧（今南京）生產的華美絲綢。包括庫緞、庫錦和妝花。庫緞通常是本色提花緞，也有妝金的；庫錦通常在緞地上以金銀線織花；妝花最為華美，是雲錦的代表，其中的金寶地，在滿金地上織出金線輪廓的彩色圖案，尤其華貴。

絲絨　以經線在表面起絨圈或絨毛的絲織物。明代成熟，清代產量更高，品類更多。有素、花兩類。素絨無紋，江寧衛絨、蘇州素漳絨頗有名氣。花絨先在素絨上印、繪圖案，再剪斷部分絨圈，形成紋地對比效果，蘇杭漳緞和江寧、漳州的花漳絨是著名的品種。

【圖 10·1】錦群地織金三多紋錦局部
配色古雅、龜背紋做地均具宋韻，但構圖滿密，題材多福、
多壽、多子的寓意則屬清風。

絲綢的裝飾仍舊最有代表性。寫實的花卉題材還是主導，幾何紋樣應用頗廣。吉祥圖案越發流行，雖然喜氣洋洋，但不免淺薄庸俗。繪畫式構圖數量極多，儘管自由靈活，但其濫用也招致裝飾意味的淡薄。團花【圖10·3】很有時代特色，它們可大可小、或疏或密，大多清麗可喜。隨著同西方交往的增多，歐洲圖案也大量湧入絲綢等裝飾，但大都未與中國風格融合，這同中國工藝品的成批外銷有關，而在海內的大量使用，先是出於喜新慕異，後又顯示了對強勢文化的追隨。

晚清，自動化的歐美鐵織機傳入，更令圖案面貌大變【圖10·4】，產品被冠以「泰西」之名，泰西是晚明以來對西方的稱謂。

特別在乾隆時代，官府刻絲極為繁盛，大幅作品層見疊出，或以名家書畫為粉本、或表達對佛祖的虔敬，還會摹刻皇子重臣的賀壽、祝福篇章。乾隆皇帝儒雅風流，自然不甘寂寞，其書、其畫【圖10·5】也屢屢成為刻絲的題材，但製作的佳妙卻無法提升藝術的品質。

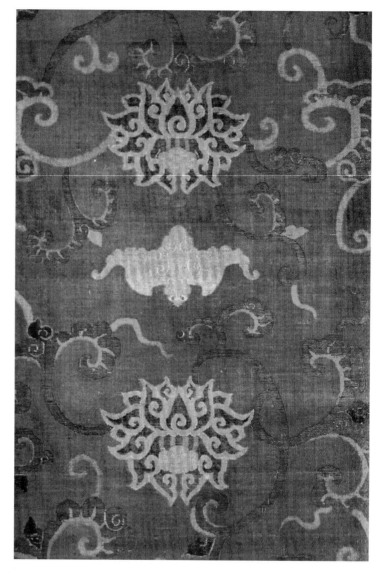

【圖10·2】福連紋妝花絨局部

用紅花綠葉的纏枝蓮和金線的蝙蝠構成圖案。絨織造費工，價格昂貴，織金妝花絨最華貴。

158

【圖 10·3】織金團花事事如意紋緞面
綿馬褂
以柿子和如意組成的事事如意紋是清人喜
愛的吉祥圖案，圖案團為圓形，吉祥寓意
更明顯。

一批名繡先後湧現，在通常所謂蘇、粵、湘、蜀「四大名繡」之
外，還有京繡、魯繡、汴繡、甌繡等。民間刺繡中，日用品還保
持了質樸喜慶（如圖 0·19），但南方的許多高檔品走上了美術繡
的道路。晚清時，更廣泛地採用西洋畫透視、明暗等表現手法，
追逐仿真寫生，淪為繪畫的附庸。蘇繡的代表人物沈壽對此影響
尤大【圖10·6】，其作頗得慈禧青睞，其名也因慈禧賜字而改換。
清末民初，她還以刺繡意大利國王像、耶穌像等在國際博覽會
上獲大獎，又曾口述《雪宦繡譜》，詳述刺繡技藝。宮廷刺繡
則富麗豪華如故，常大量使用金銀線，帝王親貴的禮服還加繡
孔雀羽（如圖 0·18）、珍珠等。

元以來，中國的植棉紡織日盛一日，入清，棉布的產量、產地遠
勝絲綢，特別是在江南的農村，織布已成為主要的家庭副業，專
業作坊也為數甚多。棉布一般取用印染裝飾，藍印花布尤其常
見，其工藝和圖案常因地而異，但清新大方、樸素適用是普遍的
追求。

【圖10·4】纏枝玫瑰紋泰西緞局部
圖案高度寫實，注重明暗變化和深淺退
暈，效果與中國傳統裝飾有很大差異。

【圖10·5】刻絲乾隆新韶如意圖軸
雖然製作精工，表現粉本逼肖，無奈乾隆
帝畫藝不高，即令織造無毫髮遺憾，作品
仍難稱佳作。

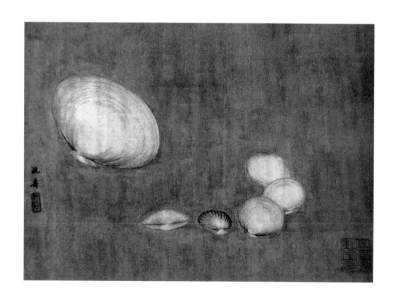

【圖10·6】沈壽繡蛤蜊圖
採用多種手法表現明暗、質感。下方有刺
繡的「雪君」、「姓名常在御屏風」朱印。

儘管「工匠人夫不下數十萬」的說法顯得誇張，但瓷都景德鎮的興旺發達卻毫無疑問。御器廠的製作集中體現了清代陶瓷的成就和發展，康熙、雍正、乾隆三朝是它最繁榮的時期，彩繪瓷及顏色釉仍是生產的主流。同明代一樣，御器廠也創作出許多精彩的顏色釉品種，其釉面粹美光瑩，呈色或沉穩、或嬌豔【圖10·7】、或明麗、或古樸，如春蘭秋菊，各擅其美，而釉色總能與造型巧妙融合，兩者常常相得益彰。傳統的青釉、白釉等等也有很高的成就。

新創的彩繪瓷以琺瑯彩和粉彩最為出色，它們都屬釉上彩。琺瑯彩受銅胎畫琺瑯啟發，造型和裝飾每每出自欽定，數量極少而等級最高。康熙時，面貌與銅胎畫琺瑯相似，以後，則以胎體輕薄、圖案工細、色彩明麗而獨領風騷【圖10·8】。粉彩的精妙在於色彩的柔和秀雅與層次豐富，御器廠（如圖0·11）雖水平最高，但民窯也在大批生產，因此，產量遠遠高出琺瑯彩，並與青花、五彩

【圖10·7】景德鎮窯豇豆紅五種
豇豆紅為康熙顏色釉名品，器物形體較小。其呈色劑為銅，在紅色上現出淺綠色的苔點。

琺瑯彩　清代小型御用彩繪瓷器。大抵在景德鎮白瓷上，以富含硼的琺瑯料，由宮廷畫師繪畫圖案，然後烘烤圖案。富有宮廷藝術氣息，清宮稱「瓷胎畫琺瑯」。康熙後期創始，雍正、乾隆時水平最高。

161

一道成為彩繪瓷的基幹，至今仍是景德鎮彩繪瓷的主力。

青花和五彩的情形有相通之處，輝煌時期都在康熙，民窯水平往往不下御器廠。康熙青花【圖10·9】的繪製注重暈染，圖案雖僅一色，但深淺濃淡自分，一如繪畫中的墨分五彩，享「青花五彩」之譽。清代的五彩瓷器【圖10·10】也被稱為「古彩」、「硬彩」，由於釉上藍彩的發明，釉下青花的成份減少，以至不見，呈色鮮豔明亮，畫風豪爽自由，題材豐富廣泛。其中的人物故事題材尤受推崇，而其重神韻、喜誇張的畫風應受明清之交人物畫大師陳老蓮的影響。

在無數廢品的基礎上，御器廠推出了一批精絕的作品。分節燒製、組合成器的技術令一件器物可薈萃多種的釉色和彩繪，套瓶則轉心轉頸【圖10·11】，活動自如。造型能仿形象生，裝飾可惟妙惟肖。做出酷似玉石器、金銀器、犀角杯、青銅器【圖10·12】、漆器、竹雕的效果，燒出的蔬果、動物形色逼真，栩栩如生。這在乾隆朝發揮到了極致，工藝殫精竭慮，妙絕古今，藝術活力漸失，殊少創新，終於，陶瓷成了奇技淫巧的大展出。乾隆以後，國力日衰，工藝無可為繼、藝術極少振作，御器廠風華漸失。

御器廠靠朝廷委派的督陶官管理，著名者有康熙時的臧應選、郎廷極，雍正時的年希堯，雍正、乾隆時的唐英，陶瓷史也常以其姓氏稱呼他們管理期間的御器廠。督陶官中，任職最久、貢獻尤大的是唐英，他不僅精通製作，還撰著了珍貴的製瓷文獻。唐窯的產品也能集古代瓷藝之大成。

【圖10·8】琺瑯彩雉雞牡丹紋碗
胎體極輕薄，繪畫極工緻，並題詩句、繪印章，裝飾一如工筆重彩畫。

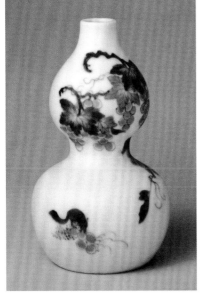

【圖10·9】景德鎮窯青花松鼠葡萄紋葫蘆瓶
應為康熙晚期的御器廠製品,器物小巧,圖案清
雅,與民間作品大不相同。

【圖10·10】景德鎮窯五彩蓮池紋鳳尾尊
代表性的康熙器形。裝飾繪畫性的蓮池圖
案,紋樣健碩,色彩明朗,是清瓷傑作。

【圖 10·11】景德鎮窯粉彩轉心瓶
瓶頸能轉動。透過腹部的鏤空,可欣賞內瓶。相信是 1754 年唐英等設計製作的。

瓷都之外，尚有大批民間窯場，影響較大的
有德化窯、宜興窯和石灣窯等。德化仍以白
瓷見長，但水平已不及明代。宜興的名品首
推紫砂陶【圖10.13】，雖有過施釉、彩繪等破
壞泥色、損傷質感的做法，但重典雅、尚簡
潔仍是主流。匠師中，尤得讚賞的是陳鳴
遠、陳曼生和邵大亨。仿鈞釉是清代陶瓷常
見的現象，景德鎮仿，宜興、石灣也仿。宜
均陶在明代便已出現，入清，又有發展。石
灣陶不僅仿鈞，還仿哥，當地的陶塑也很著
名【圖10.14】。

以前，中國陶瓷外銷地主要在亞洲；明末，
重心已轉向歐洲；入清，更大批接受歐洲
訂單。在17、18世紀，銷量常年在上百萬
件。廣州是加工圖案的重要產地，其外銷
瓷的典型是繪畫歐洲貴族徽章的紋章瓷【圖
10.15】。當地生產並不完全，只是在景德鎮白
瓷上，繪製並烘燒圖案，作品稱「廣彩」。
乾隆中期，廣彩尤其繁榮。外銷瓷的造型、
裝飾每每遵從主顧的意願，這產生了雙重的
深刻影響。內銷瓷，甚至御器廠的產品，也
時時可見西方風情。外銷瓷在歐洲聲價極
高，也令製瓷技術西傳，歐洲早期的瓷器常
以中國為楷模。乾隆以後，中國瓷器日薄西
山，氣息奄奄，而歐洲諸國瓷器相繼崛起，
中國陶瓷外銷也成了明日黃花。

【圖 10.12】景德鎮窯仿古銅釉犧耳尊
仿戰國金銀錯青銅器，釉呈古銅色澤，鏽斑逼真，
高超的技藝卻令瓷器特點蕩然不存。

【圖 10.13】宜興窯陳鳴遠款調砂扁壺
紫砂壺講究古雅，特重泥色，雖多為棕褐色，但淺
淺深深，變化萬千。

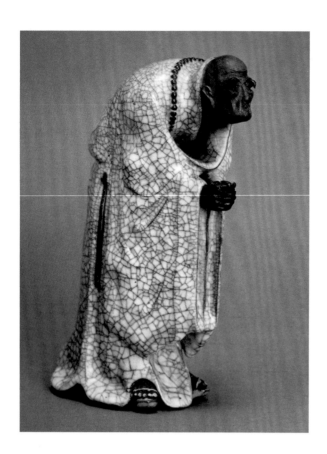

【圖 10·14】石灣窯米芾拜佛陶塑
米芾是北宋的書畫大家，趣事極多。此作
將其「譎異」秉性表現得十分精妙。

【圖 10·15】廣彩外銷瓷兩種
帶 1728 年款。彩繪水平雖難恭維，但附麗
的優質白瓷卻是當時的歐洲燒不出的。

清代琢玉之地甚多，著名的生產中心是北京、蘇州、揚州，高檔品多與宮廷相聯繫。清前期，西北的叛亂令優質玉材難以內運，連宮廷玉器也主要是將舊玉收拾見新，新作為數不多。乾隆二十五年（1760），平定西北，優質玉材大批入貢，宮廷玉器因之繁盛。除各類傳統品種外，大型器物相繼出現，典型作品是高逾七尺的大禹治水圖玉山【圖10·16】。碾琢技藝不斷完善，或清新秀雅【圖10·17】，或敦厚淳樸（如圖0·24），具有伊斯蘭情調的痕都斯坦玉器也頗受青睞。嘉慶十六年（1811），隨著新疆貢玉的減少，宮廷玉作也逐漸萎縮。清末，雖一度回光返照，但已難復繁盛的舊觀。

在優質玉石材料中，清中期增添了主要產在緬甸的翡翠。翡翠的顏色雖有多種，但綠色者尤得喜愛。翡翠比和田玉還要珍稀難得，更受上層寵愛，故其價格也高過和田玉。清人喜歡在桌案上陳設一種盆景【圖10·18】，它們以高貴的玉石、珠寶、珊瑚等製成。雖也有清雅的製作，但多數作品取意大抵不出福祿壽喜之類。盆景是奢華的擺設，也是賞賜、貢獻、饋贈的佳品，製作則上自養宮廷，下至民間。

漆器大抵是對明代的踵事增華，工藝更加完善，製作更加精細。影響較大的品種是北京、蘇州的雕漆，揚州的薄螺鈿、百寶嵌，福州的脫胎等，還先後湧現出一批名工。揚州的盧葵生是位多面手，其百寶嵌和漆砂硯尤受推重。福州沈紹安的脫胎漆器形體輕巧、漆色精光內涵，還常施加美麗的彩繪。漆器的活力漸失可

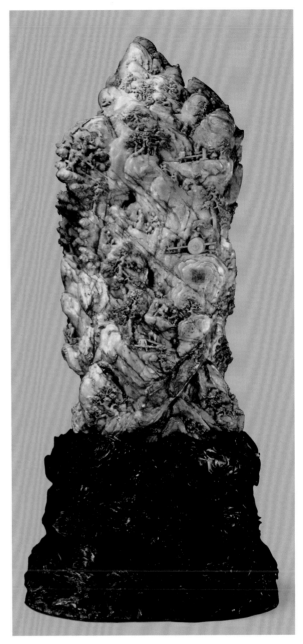

【圖10·16】大禹治水圖玉山

乾隆認為，若以分解此巨材，製作尊彝未免可惜，若以它再現聖賢業績，倒很相稱。

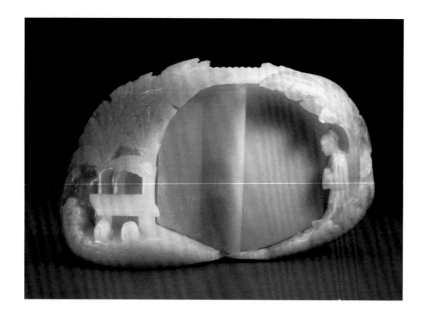

【圖 10·17】桐蔭仕女圖玉山
中心已被取走一塊碗材，餘下的部分本可
棄置，但工匠又隨形巧作，創造出此作。

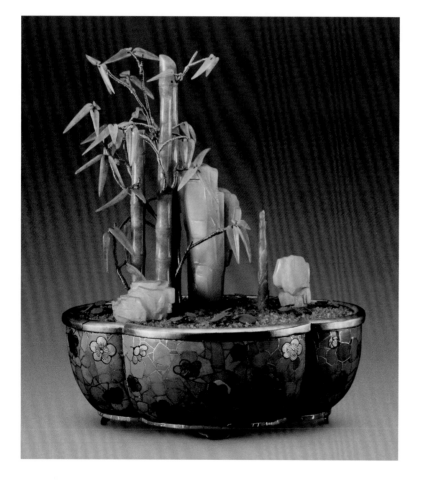

【圖 10·18】翠竹盆景
以翡翠、白玉做成老竹、山石，佈局疏
朗，清幽秀雅，頗有野趣。下為優美的掐
絲琺瑯盆。

以宮廷雕漆為代表，它在乾隆朝大盛，剔紅、剔犀、剔彩等等品種豐富，除小件容器外，還製作傢具【圖10·19】、模型等大件，造型、裝飾追求精麗纖巧，變化百出，以至繁瑣堆砌。

雍正以前，傢具尚能大體保持著明代典重淳厚之風，繁細巧媚之病也在不斷滋長。乾隆以後，傢具多有雕飾，檔次越高，雕飾越繁【圖10·20】，還經常多種手法兼施並用，致使多數高檔傢具對裝飾的鍾愛壓倒了對造型和功能的關懷，追求無益的變化和華麗的外表。有新意的創造是便攜的小型傢具【圖10·21】，清代帝王喜出行，它們往往是為此設計製作的。18世紀以後，西方文明劇烈衝擊，一些高檔傢具也呈現出亦中亦西、既洋又土的怪面貌。

剔彩　明代創造的雕漆品種。做法為據圖案設計，先以不同色的大漆分層髹塗，再行剔刻，需要露出某色，便剔去它以上的漆層。

【圖10·19】剔彩博古圖小櫃
清宮裡，雕漆傢具頗多，但它們並不適用，器表的凸凹積塵納垢，清潔大費周章。

【圖 10·20】紫檀多寶格
用於陳設珍玩古器，圖示者可放置大小十事。造型、裝飾極盡變化，繁瑣巧媚之病已甚。

【圖 10·21】紫檀旅行文具箱
設計頗見匠心，開便成四足小桌，合則為木箱，箱內可緊密放置文具、雅玩六十四事。

金銀器數量極多，尤其在宮廷，滲透到生活的各個方面，並出現了大型製作，但這只是權勢富貴的象徵，與藝術無涉。技術上有發展的金屬製品是琺瑯器，掐絲琺瑯仍最常見。此外，還有畫琺瑯、鏨胎琺瑯以及錘胎琺瑯、透明琺瑯。畫琺瑯對瓷器中的琺瑯彩影響顯著，或因源出西方，若干產品也洋風十足【圖10·22】。鏨胎、錘胎琺瑯明代或已有之，乾隆時，技藝爐火純青。透明琺瑯【圖10·23】釉面晶瑩，圖案精美，十分可愛。北京、揚州、九江、廣州是琺瑯器的著名產地，到晚清，僅北京的民間製作還維持在一定水平，但生產主要靠外國人的購買支撐。

畫琺瑯 以琺瑯料在胎上繪畫圖案，再經焙燒的銅器。色彩豐富，圖案精細。源出西方，中國的生產始於康熙，乾隆時極盛。製作除北京的清宮造辦處外，還有廣東等地。

透明琺瑯 又稱「燒藍」。胎質大多是銅，少數為銀。胎上有鏨或錘的圖案，又使加貼金銀片，施彩色透明面釉，釉上有時再描金，器物極其華麗。13世紀末起源於歐洲，清初傳入中國，乾隆最盛，廣州的製品聲譽最高。

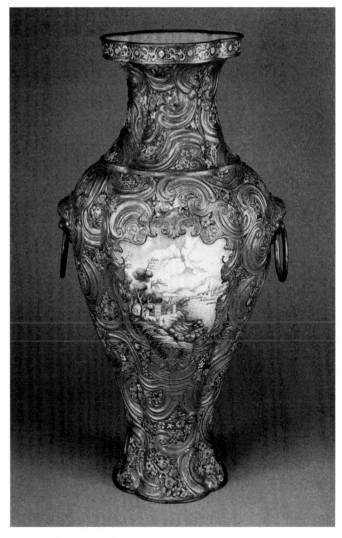

【圖 10·22】畫琺瑯花瓶
廣州產品。洋味濃鬱。清代的廣州是重要的通商口岸，當地製品每受歐洲影響。

淄博以外，清代的玻璃產地還有北京、廣州和蘇州等。歐洲傳教士主持的造辦處玻璃廠水平最高，它設立在康熙，乾隆時最盛，能生產金星【圖10·24】、纏絲和套色玻璃【圖10·25】等等，造型精巧，裝飾華美，工藝精良，從此，中國的藝術玻璃可與西方抗衡。北京的民間製作常稱「料器」，主要是動物、瓜果等陳設玩物，晚清以來，又以內畫的鼻煙壺聲名最著。清代還有許多較小的工藝品種，如象牙器、犀角器、匏器、竹刻、鐵畫等等，它們種類繁多，各具特色，難以備述。

清代工藝美術的造型推重精巧，追求複雜的三維空間變化，裝飾則趨於工麗，繁縟細密者日益增多，精良的技術保證了仿古的逼肖與創新的成功。康雍乾是清代工藝美術的繁盛期，乾隆又是頂峰，確立了華豔纖麗的風格。乾隆以後，國力江河日下，儘管製作已趨粗陋，但對華豔纖麗的追求卻執著如故。燦爛輝煌的中國古代工藝美術竟如此收束，真令人扼腕歎息。

【圖10·23】鏨胎透明琺瑯面盆
當是乾隆時的廣州產品。銅胎，透過晶瑩的琺瑯釉，銀片朦朦朧朧，似隱若現。

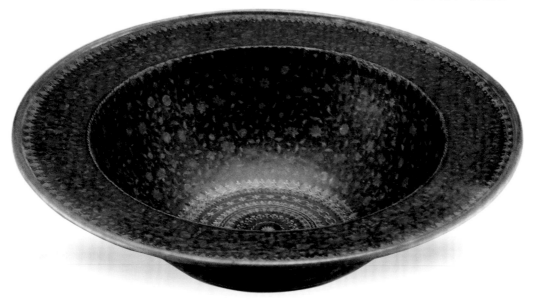

172

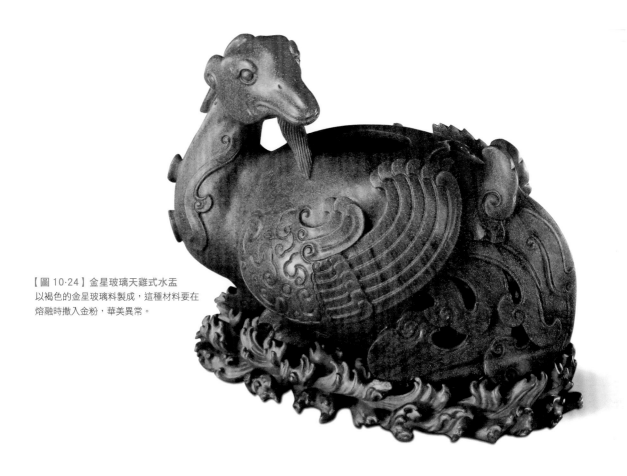

【圖 10·24】金星玻璃天雞式水盂
以褐色的金星玻璃料製成，這種材料要在
熔融時撒入金粉，華美異常。

【圖 10·25】套料魚紋玻璃鼻煙壺
魚、餘、裕同音，是古來常見的吉祥圖
案。圖示者魚紋肥胖可愛，吉祥意味更濃。

圖　目

序號	名稱	時代	尺度（厘米）	出土時間與地點	藏地
0·1	鸛魚石斧圖彩陶缸	仰韶文化廟底溝類型	高47，口徑32.7，底徑19.5	1978年河南臨汝閻村墓葬出土	中國國家博物館
0·2	黑陶鷹尊	仰韶文化廟底溝類型	高36	1975年陝西華縣太平莊墓葬	中國國家博物館
0·3	綠釉皮囊壺	遼	高31.7		美國波士頓美術館
0·4	綠釉皮囊壺	遼	高34.5		
0·5	景德鎮窯刻花青白瓷酒注和注碗	北宋	酒注通高20.2，腹徑12	安徽宿松宋墓（1087年）	安徽省博物館
0·6	長信宮燈	西漢中期	高48	1968年河北滿城竇綰墓	河北省博物館
0·7	葡萄花鳥紋銀香囊	唐	直徑4.6，重36克	1970年陝西西安何家村窖藏	陝西歷史博物館
0·8	青瓷琮式瓶	南宋	高19.7，口徑13.5，底徑12.6		日本東京國立博物館
0·9	景德鎮窯青花鬼谷下山圖罐	元	腹徑33		
0·10	景德鎮窯青花三友紋盤	元	高1.72，口徑16.4	北京後英房遺址	首都博物館
0·11	景德鎮窯粉彩花鳥圖扁瓶	清·雍正	高29.4		英國倫敦大英博物館（原藏達維德中國美術基金會）
0·12	景德鎮窯五彩魚藻紋罐	明·嘉靖	通高46	北京市朝陽區	中國國家博物館
0·13	蛋殼黑陶高柄杯	山東龍山文化	高26.5	山東日照	山東省博物館
0·14	曾侯乙青銅尊盤	戰國早期	尊高30.1，口徑25，盤高23.5，口徑58	1978年湖北隨縣擂鼓墩曾侯乙墓	湖北省博物館
0·15	聯珠四騎獵獅紋錦局部	唐	原長250，寬134	日本奈良法隆寺傳世品	日本東京國立博物館
0·16	青銅提樑盉	春秋中後期	通高26，口徑11.1，重4.5千克	河南省淅川縣下寺	河南省文物考古研究所
0·17	原始瓷提樑盉	戰國	高21.3，口徑8.4	浙江紹興上蔣鄉	浙江省紹興縣文物保管所
0·18	繡孔雀羽蟒袍	清	身長145，通袖長230	內蒙古烏珠穆沁右旗親王府遺物	內蒙古自治區博物館
0·19	蘇繡十二生肖袖緣	清	長53，寬12		江蘇省蘇州市刺繡研究所
0·20	越窯青瓷壺	唐	高14.3，口徑6.1	1936年浙江紹興王叔文夫人墓（810年）	故宮博物院
0·21	景德鎮窯綠地纏枝花紋金彩碗	明·嘉靖	口徑11.5		日本私人
0·22	黃花梨羅漢床	明	高75.6，長210.8，寬75.6		美國堪薩斯城納爾遜美術館
0·23	汝窯青瓷碗	北宋	高6.8，口徑16.8，足徑7.5		英國倫敦大英博物館（原藏達維德中國美術基金會）
0·24	壽字玉洗	清·乾隆	通高22，洗口徑13.5		故宮博物院
0·25	配鎏金銀飾的青花碗	清·嘉靖，1599年英國配飾	高16.6		英國倫敦維多利亞和阿爾伯特博物館（川察家族舊藏）
1·1	有段石錛	大汶口文化	長14，寬4.3，厚3.4	1959年山東泰安大汶口遺址墓葬	山東省博物館
1·2	玉獸形玦	紅山文化	高15，最寬10，最厚4	遼寧建平	遼寧省博物館

序號	名稱	時代	尺度（厘米）	出土時間與地點	藏地
1·3	玉鷹形佩	紅山文化	高 5.7，寬 5.2		天津市藝術博物館
1·4	玉龍	紅山文化	高 26，剖面直徑 2.3~2.9	1971 年內蒙古翁牛特旗三星他拉村遺址	內蒙古自治區翁牛特旗博物館
1·5	玉鉞	良渚文化	長 17.9，上端寬 14.4，刃寬 16.8，厚 0.8	1986 年浙江餘杭反山 12 號墓	浙江省文物考古研究所
1·6	「琮王」	良渚文化	高 8.8，外徑 17.1~17.6，重 6.54 克	1986 年浙江餘杭反山 12 号墓	浙江省文物考古研究所
1·7	神人獸面紋（「琮王」局部）	良渚文化			
1·8	鈎連紋黑陶罐	崧澤文化	通高 26.3，口徑 15.2	1974 年上海青浦崧澤遺址墓葬	上海博物館
1·9	舞蹈人紋彩陶盆	宗日文化	高 12.5，口徑 22.8	1995 年青海同德巴溝鄉團結村宗日遺址	青海省文物考古研究所
1·10	菱格紋彩陶雙耳罐	馬家窯文化半山類型	高 15.3，口徑 12.8	甘肅蘭州沙井驛	甘肅省博物館
1·11	廟底溝類型彩陶側面鳥紋演變推測圖				
1·12	史前與近世觀賞器物視線的差異				
1·13	半坡折線紋彩陶小口壺圖案				
1·14	人面魚紋彩陶盆	仰韶文化半坡類型	高 16.5，口徑 39.5	1955 年陝西西安半坡	中國國家博物館
1·15	旋紋彩陶尖底雙耳瓶	馬家窯文化馬家窯類型	高 25.5，口徑 7	1971 年甘肅隴西呂家坪	甘肅省博物館
1·16	花瓣紋彩陶壺	大汶口文化	高 19.5，口徑 7	1966 年江蘇邳縣大墩子	南京博物院
1·17	白陶鬹	山東龍山文化	高 29.7	1960 年山東濰坊	山東省博物館
1·18	黑陶蓋罐	良渚文化	通高 21.8，口徑 7.6	1986 年上海青浦福泉山	上海博物館
2·1	嵌綠松石獸面紋青銅牌飾	夏晚期	長 14.2，寬 9.8	1981 年河南偃師二里頭遺址	中國社會科學院考古研究所
2·2	青銅「婦好」偶方彝	商晚期	高 60，口長 88.2，寬 17.5，重 71 千克	1976 年河南安陽小屯殷墟婦好墓	中國國家博物館
2·3	青銅「伯多父」盨	西周晚期	通高 21.5，口長 17，寬 25	1971 年陝西扶風風雲塘村窖藏	陝西周原博物館
2·4	龍虎紋青銅尊	商中期	高 50.5，口徑 45，重 16.6 千克	1957 年安徽阜南朱砦潤河	中國國家博物館
2·5	龍紋青銅方觚	商晚期	高 30	1990 年河南安陽郭家莊 160 號墓	中國社會科學院考古研究所
2·6	青銅「后母戊」方鼎	商晚期	通高 133，口長 116，寬 79，重 832.84 千克	（傳）1939 年河南安陽武官北地	中國國家博物館
2·7	青銅四羊方尊	商晚期	高 58.3，口長 52.4	1938 年湖南省寧鄉月山鋪	中國國家博物館
2·8	青銅「婦好」鴞尊	商晚期	高 45.9	1976 年河南安陽小屯殷墟婦好墓	中國國家博物館
2·9	商周青銅器獸面紋				
2·10	青銅面具	商晚期	高 60，通耳寬 134	1986 年四川廣漢三星堆	四川省文物管理委員會
2·11	青銅「利」簋	西周早期	通高 28，口徑 22，重 7.95 千克	1976 年陝西臨潼西段村窖藏	中國國家博物館

序號	名稱	時代	尺度（厘米）	出土時間與地點	藏地
2·12	青銅「豐」卣	西周中期	通高 21，口長 12.2，口寬 8.8、腹深 12，重 2.6 千克	1976 年陝西扶風莊白村窖藏	陝西周原博物館
2·13	青銅「虢季子白」盤	西周晚期	高 39.5，口長 137.2，口寬 86.5，重 215.3 千克	（傳）清道光年間陝西寶雞虢川司	中國國家博物館
2·14	青銅毛公鼎	西周晚期	高 54，口徑 48，重 34.7 千克	1843 年陝西岐山	台北故宮博物院
2·15	雲雷紋白陶罍	商晚期	高 33.2，腹徑 28.3	（傳）河南安陽殷墟	美國華盛頓弗利爾博物館
2·16	印紋硬陶甕	西周	高 30.5，口徑 21.2，底徑 27.2		浙江省衢州市博物館
2·17	原始瓷大口尊	商	高 28，口徑 27	河南鄭州銘功路商墓	鄭州市博物館
2·18	玉簋	商晚期	高 10.8，口徑 16.8，壁厚 0.6	1976 年河南安陽小屯殷墟婦好墓	中國社會科學院考古研究所
2·19	玉鳳	商晚期	高 13.6，厚 0.7	1976 年河南安陽小屯殷墟婦好墓	中國社會科學院考古研究所
2·20	玉鱉	商晚期	長 4	1975 年河南殷墟	中國社會科學院考古研究所
2·21	龍鳳人物玉飾	西周中晚期	高 6.8，寬 2.4，厚 0.5	1984 年陝西長安張家坡村 157 號墓	中國社會科學院考古研究所
2·22	玉項鏈	西周	長約 50，寬約 30	1981 年陝西扶風黃堆鄉強家村	陝西扶風周原博物館
2·23	象牙杯	商晚期	高 30.5，口徑 11.2，口壁厚 0.1	1976 年河南安陽小屯殷墟婦好墓	中國國家博物館
2·24	太陽神鳥紋金飾	商晚期	外徑 12.5，厚 0.02，重 20 克	2001 年四川成都金沙村遺址出土	成都金沙遺址博物館
3·1	青銅銀首人形燈	戰國中期	高 66.4，寬 55.2	1977 年河北平山三汲 1 號墓	河北省博物館
3·2	錯金銀狩獵紋鏡	戰國中期	直徑 17.5	（傳）河南洛陽金村	日本永青文庫
3·3	重金壺	戰國中晚期	高 24，口徑 12.8	1982 年江蘇盱眙南窯莊	南京博物院
3·4	錯金銀青銅有流鼎	戰國中晚期	高 11.4，口徑 10.5	1981 年河南洛陽小屯	洛陽市文物工作隊
3·5	越王勾踐劍	春秋晚期	長 55.7，寬 4.6	1965 年湖北江陵望山	湖北省博物館
3·6	幾何紋青銅長柄豆	戰國早期	通高 50.2，腹徑 18，底徑 12	1981 年北京通縣中趙甫	北京市文物研究所
3·7	青銅鳥蓋瓠壺	春秋晚期	通高 37.5，口徑 5.8	1967 年陝西綏德	陝西歷史博物館
3·8	嵌紅銅狩獵紋青銅壺	戰國早期	通高 54.9，口徑 10.9	1952 年河北唐山賈各莊	中國國家博物館
3·9	青銅鴨尊	春秋	高 22.2，口徑 18.3	1982 年江蘇丹徒大港母子墩	江蘇鎮江博物館
3·10	四山紋銅鏡	戰國	直徑 14.2	1952 年湖南長沙燕山嶺 855 號墓	湖南省博物館
3·11	鑲玉石鎏金青銅帶鈎	戰國中期	長 11	1978 年山東曲阜魯國故城 58 號墓	山東省曲阜市文物管理委員會
3·12	嵌玉鑲琉璃鎏金銀帶鈎	戰國中期	長 18.4，寬 4.9	1951 年河南輝縣固圍村 1 號墓	中國國家博物館
3·13	金花龍鳳紋銀盤	戰國	口徑 37，高 5.5，重 1.705 千克	1979 年山東淄博西漢齊王墓陪葬坑	淄博市博物館
3·14	金冠形飾	戰國	高 7.3	1972 年內蒙古杭錦旗阿魯柴登匈奴墓	內蒙古自治區博物館
3·15	彩繪竊曲紋漆豆	春秋	口徑 13.8，高 14.5	1988 年湖北宜昌趙巷 4 號墓	湖北省宜昌博物館

176

序號	名稱	時代	尺度（厘米）	出土時間與地點	藏地
3·16	雕繪漆豆	戰國早期	通高 24.3，口長 20.8，寬 18	1978 年湖北隨縣擂鼓墩曾侯乙墓	湖北省博物館
3·17	彩繪出行圖漆奩	戰國	高 10.8，直徑 27.9	1987 年湖北荊門包山 2 號墓	湖北省博物館
3·18	螭虎紋鏤空玉合璧	戰國	直徑 7.6，厚 0.4		故宮博物院
3·19	鏤空多節玉佩	戰國早期	長 48，最寬 8.3，厚 0.5	1978 年湖北隨縣擂鼓墩曾侯乙墓	湖北省博物館
3·20	舞人動物紋錦局部	戰國中晚期	幅寬 50.5，花紋經向長 5.5，緯向寬 49.1	1982 年湖北江陵馬山 1 號楚墓	湖北省荊州博物館
3·21	龍鳳虎紋繡	戰國中晚期	花紋長 29.5，寬 21	1982 年湖北江陵馬山 1 號楚墓	湖北省荊州博物館
3·22	暗花陶鴨形尊	戰國早期	通高 28，長 36.2	1977 年河北平山中山國王墓	河北省文物研究所
3·23	彩繪陶壺	戰國	高 71，方口邊長 20	1956 年北京昌平松園戰國墓	首都博物館
3·24	玻璃珠	戰國早期	直徑 2.5	1978 年湖北隨縣擂鼓墩曾侯乙墓	湖北省博物館
4·1	「信期繡」	西漢前期	長 50，寬 49.5	1972 年湖南長沙馬王堆 1 號西漢墓	湖南省博物館
4·2	錯金雲紋青銅博山爐	西漢中期	高 26，腹徑 15.5，重 3.4 千克	1968 年河北滿城劉勝墓	河北省博物館
4·3	「永昌」錦局部	東漢	殘長 53.4，寬 15	1980 年新疆羅布泊樓蘭故城高台墓地 2 號墓	新疆維吾爾自治區考古研究所
4·4	菱紋羅局部	西漢前期	循環經向 6，緯向 4	1972 年湖南長沙馬王堆 1 號西漢墓	湖南省博物館
4·5	暈繝刻毛殘片	東漢	長 59，寬 57	新疆羅布泊樓蘭故城高台墓地 2 號墓	新疆維吾爾自治區考古研究所
4·6	彩繪雲氣紋漆鈁	西漢前期	通高 51.5，口邊長 13	1972 年湖南長沙馬王堆 1 號西漢墓	湖南省博物館
4·7	彩繪雲氣紋漆九子奩	西漢前期	高 20.2，口徑 35.2	1972 年湖南長沙馬王堆 1 號西漢墓	湖南省博物館
4·8	彩繪鳳鳥紋漆耳杯	西漢中期	高 4.2，口長 14.6	1992 年湖北江陵高台 28 號墓	湖北省荊州博物館
4·9	錐畫漆蓋罐	西漢晚期	高 6.9，腹徑 7.8	江蘇揚州市邗江甘泉鄉姚莊 101 號漢墓	江蘇省揚州博物館
4·10	貼金薄雲虞紋銀釦漆奩	西漢晚期	高 6.7，長 15.6	江蘇邗江楊廟鄉昌頡村漢墓	江蘇省邗江縣文物管理委員會
4·11	説唱陶俑	東漢晚期	高 66.5	1963 年四川郫縣漢墓	四川省博物館
4·12	浮雕狩獵紋綠釉陶壺	漢	高 42.5，口徑 12.5	陝西西安郭家村	中國國家博物館
4·13	越窯青瓷長頸瓶	東漢	高 29.9，口徑 3.3，底徑 12.8		浙江省博物館
4·14	青銅蒜頭壺	秦	高 36.7，足徑 12	1975 年湖北雲夢睡虎地 9 號墓	湖北省博物館
4·15	錯金銀雲紋青銅犀尊	西漢早期	高 34.4，長 58.1	1963 年陝西興平豆馬村	中國國家博物館
4·16	鎏金青銅樽	東漢早期（45）	高 41，口徑 35.3，承旋徑 57.5		故宮博物院
4·17	漆繪人物禽獸紋青銅筒	西漢早期	高 42，口徑 14	1976 年廣西貴縣羅泊灣	廣西壯族自治區博物館
4·18	青銅朱雀燈	西漢中期	高 20，盤徑 19	1968 年河北滿城竇綰墓	河北省博物館
4·19	鎏金規矩紋鏡	新莽	直徑 18.6	1952 年湖南長沙	中國國家博物館

序號	名稱	時代	尺度（厘米）	出土時間與地點	藏地
4·20	「見日之光」透光鏡	西漢晚期	直徑 7.4		上海博物館
4·21	青銅紡織場景貯貝器	西漢	通高 48，蓋徑 24	1992 年云南江川李家山	雲南省博物館
4·22	凸瓣紋銀盒		通高 12.1，口徑 13	1983 年廣東廣州象崗南越王墓趙眜墓	廣州南越王墓博物館
4·23	玉舞人	西漢後期	高 5.5	1975 年北京大葆台2 號漢墓	北京大葆台漢墓博物館
4·24	玉熊	西漢	高 4.8，長 8	1972 年陝西咸陽渭陵西北漢代遺址	陝西咸陽市博物館
4·25	玉高足杯	秦	高 14.7，口徑 6.4，足徑 4.5	1976 年陝西西安阿房宮遺址	西安市文物局
5·1	西方神話故事圖鎏金銀壺		高 37.5，腹徑 12.8	1983 年寧夏固原北周李賢墓（569 年）	寧夏固原博物館
5·2	蓮花紋銀碗	魏—北齊	高 3.4，口徑 9.2，足徑 3.5	1975 年河北贊皇李希宗夫婦墓（544、575 年）	河北省正定縣文物保管所
5·3	刺繡供養人局部	北魏太和十一年（487）	殘長 49.4，寬 29.5	1965 年甘肅敦煌莫高窟 125~126 窟窟前	敦煌文物研究所
5·4	「五星出東方利中國」錦護膊	漢晉	長 18.5，寬 12.5	1995 年新疆民豐尼雅遺址 1 號墓地	新疆維吾爾自治區社會科學院考古研究所
5·5	對雞對羊燈樹紋錦	高昌	長 24，寬 21	1972 年新疆吐魯番阿斯塔那墓葬	新疆維吾爾自治區博物館
5·6	聯珠對孔雀紋錦	高昌	長 13.5，寬 20.5	1964 年新疆吐魯番阿斯塔那 170 號墓（558 年）	新疆維吾爾自治區博物館
5·7	青瓷羊形燭台	西晉	高 19.5，長 26	1974 年江蘇南京西崗西晉墓	南京博物院
5·8	青瓷鳥形杯	三國·吳	高 6.1，口徑 10.5	1974 年浙江上虞百官鎮鳳山磚室墓	浙江省博物館
5·9	蓮瓣紋青瓷托盞	南朝·齊	高 10.7，口徑 15.5	1975 年江西吉安南齊墓（493 年）	江西省博物館
5·10	黑瓷盤口壺	東晉	高 24.9，口徑 11.4，腹徑 18.8，底徑 11.4		上海博物館
5·11	蓮瓣紋青瓷四繫瓶	北齊	高 51.2		美國堪薩斯城博物館
5·12	樂舞紋黃釉扁壺	北齊	高 19.5，口徑 6.4	1971 年河南安陽范粹墓（575 年）	河南博物院
5·13	白瓷四繫罐	北齊	高 20	1971 年河南安陽范粹墓（575 年）	河南博物院
5·14	鑲珠寶金飾	北齊	殘長 15	1981 年山西太原北齊婁叡墓（570 年）	山西省考古研究所
5·15	彩繪鳥獸魚紋漆槅	三國·吳	高 4.8，長 25.4，寬 16.3	1984 年安徽馬鞍山朱然墓（249 年）	安徽省馬鞍山市博物館
5·16	錐畫戧金漆盒盒蓋	三國·吳	高 11.5，邊長 22.6	1984 年安徽馬鞍山朱然墓（249 年）	安徽省馬鞍山市博物館
5·17	鎏金銅釦犀皮耳杯	三國·吳	高 2.4，長 9.6，寬 5.6	1984 年安徽馬鞍山朱然墓（249 年）	安徽省馬鞍山市博物館
6·1	金花樂伎紋銀八棱杯	盛唐	高 6.6，口徑 7，足徑 4.3	1970 年陝西西安何家村窖藏	陝西歷史博物館
6·2	聯珠野豬頭紋錦	盛唐	長 16，寬 14	1969 年新疆吐魯番阿斯塔那 138 號墓	新疆維吾爾自治區博物館
6·3	寶相花紋錦琵琶囊局部	盛唐			日本奈良正倉院
6·4	花鳥紋錦	中唐	長 24.5，寬 36.5	1968 年新疆吐魯番阿斯塔那 381 號墓（778 年文書）	新疆維吾爾自治區博物館
6·5	朵花紋纈羅局部	盛唐	原長 63，寬 15	1972 年新疆吐魯番阿斯塔那墓葬	新疆維吾爾自治區博物館

序號	名稱	時代	尺度（厘米）	出土時間與地點	藏地
6·6	夾纈絹兩種	中唐	上左長 29、寬 11，下右長 26.3、寬 26	1900 年甘肅敦煌莫高窟「藏經洞」	英國倫敦大英博物館
6·7	刺繡釋迦如來說法圖	盛唐	高 208，寬 158		日本奈良國立博物館
6·8	鳳首龍柄青瓷壺	初唐	高 41.2，口徑 9.4	（傳）河南省汲縣	故宮博物院
6·9	定窯「官」款白瓷盤	晚唐	高 2.9，口徑 11.7	1985 年陝西西安火燒壁窖藏	西安市文物園林局
6·10	三彩駱駝載樂俑	盛唐	駝高 58.4，長 43.4，俑高 25.1	1957 年陝西西安鮮于庭誨墓（723 年）	中國國家博物館
6·11	邢窯白瓷穿帶壺	中唐	高 29.5，口徑 7.3		上海博物館
6·12	越窯秘色瓷盤	晚唐	高 6.1，口徑 23.8，底徑 17.4	1987 年陝西扶風法門寺塔地宮（874 年）	
6·13	長沙窯彩繪嬰戲紋執壺	晚唐	高 19.5	1978 年湖南望城長沙窯遺址	長沙市文物工作隊
6·14	花鳥紋金花銀八曲長杯	盛唐	高 3.5，長 15.1，寬 6.7		日本神戶白鶴美術館
6·15	金花銀結條籠子	晚唐		1987 年陝西扶風法門寺塔地宮（874 年）	陝西省法門寺博物館
6·16	金花舞馬銜杯紋銀皮囊壺	盛唐	高 18.5，足徑 7.2~8.9，重 549 克	1970 年陝西西安何家村窖藏	陝西歷史博物館
6·17	雙鸞銜綬紋葵花鏡	盛唐	直徑 24.2		中國國家博物館
6·18	金銀平脫花鳥紋葵花鏡	盛唐	直徑 28.5，邊厚 0.6，重 2935 克		日本奈良正倉院北倉
6·19	螺鈿紫檀五弦琵琶	盛唐	長 108.1，寬 30.7		日本奈良正倉院北倉
6·20	螺鈿紫檀五弦琵琶捍撥局部				
6·21	螺鈿紫檀五弦琵琶背面局部				
6·22	木畫紫檀棋局	盛唐	盤面長 49，寬 48，通高 12.6		日本奈良正倉院北倉
6·23	撥鏤尺兩種	盛唐	長 29.8		日本奈良正倉院北倉
6·24	瑪瑙牛首杯	盛唐	高 6.5，長 15.6，口徑 5.9	1970 年陝西西安何家村窖藏	陝西歷史博物館
6·25	金玉寶鈿帶飾	初唐		1992 年陝西長安寶皦墓（627 年）	陝西省考古研究所
7·1	人物紋青玉帶飾	南宋	長 10，寬 4.6，厚 0.7	1956 年江西上饒趙仲湮墓（1131 年）	江西省博物館
7·2	磁州窯白地黑花花卉紋罐	北宋	高 23.8，口徑 11.9，底徑 9.6		
7·3	政和鼎	北宋			台北故宮博物院
7·4	定窯印花博古圖白瓷盤	北宋	高 4.2，口徑 19.7		台北故宮博物院
7·5	耀州窯刻花青瓷倒裝壺	北宋	通高 18.3，腹徑 14.3，腹深 12	1968 年陝西邠縣	陝西歷史博物館
7·6	鈞窯玫瑰紫釉海棠式花盆	北宋	高 14.4，口長 24.5		中國國家博物館
7·7	龍泉窯青瓷雙耳瓶	南宋	高 30.7，口徑 11		日本大阪府
7·8	建窯黑瓷曜變盞	宋	高 6.8，口徑 12，底徑 3.8		日本東京靜嘉堂文庫

序號	名稱	時代	尺度（厘米）	出土時間與地點	藏地
7·9	吉州窯樹葉貼花紋黑釉盞	南宋	高 5.3，口徑 15，足徑 3.4		日本安宅
7·10	牡丹梅花紋羅花紋墓繪圖			1975 年福建福州黃昇墓（1243 年）	福建省博物館
7·11	朱克柔款刻絲山茶圖	南宋	長 26，寬 25		遼寧省博物館
7·12	刺繡瑤台跨鶴圖	南宋	長 25.4，寬 27.4		遼寧省博物館
7·13	葵花形黑漆盒	南宋	口徑 12.4，高 8.5	1978 年江蘇江陰宋墓	常州市博物館
7·14	戧金仕女圖朱漆奩	南宋	通高 21.3，直徑 19.2	1977 年江蘇武進林前公社南宋 5 號墓	常州市博物館
7·15	變形雲紋銀梅瓶	南宋	通高 21，口徑 3，底徑 5.5	1959 年四川德陽窖藏	四川省博物館
7·16	鎏金乳釘紋銀簋	南宋	高 7.1，口徑 8.7，重 178 克	1981 年江蘇溧陽窖藏	江蘇鎮江博物館
7·17	獸面紋玉卣	南宋	高 6.4，口徑 3.2~3	1952 年安徽休寧朱晞顏夫婦墓（1200 年）	安徽省博物館
7·18	白釉瓜棱形提樑壺	遼	通高 15	內蒙古扎魯特旗徵集	吉林省博物館
7·19	金花鹿紋銀皮囊壺	遼	高 26，底長 21，寬 16	1979 年內蒙古赤峰洞後村窖藏	內蒙古赤峰市文物工作站
7·20	琥珀胡人馴獅佩飾	遼	長 8.4，寬 6，厚 3.4	1986 年內蒙古奈曼旗遼陳國公主駙馬合葬墓（1018 年）	內蒙古自治區文物考古研究所
7·21	刺繡聯珠騎士紋經袱	遼	長 27.5，寬 28	1988~1992 年內蒙古巴林右旗遼慶州白塔（1049 年）塔剎	內蒙古巴林右旗博物館
7·22	靈武窯剔花牡丹紋黑瓷扁壺	西夏	高 30.4，腹長徑 27		
7·23	磁州窯鐵繡花牡丹紋瓶	金	高 43		日本東京國立博物館
7·24	織金朵梅雙鸞紋綢護胸局部	金	護胸上通長 155.6，下通長 112.8	1988 年黑龍江阿城金齊國王夫婦合葬墓	黑龍江省文物考古研究所
7·25	春水玉飾	金	高 5.9，寬 3.9，厚 1		故宮博物院
8·1	景德鎮窯青花獅戲紋八棱玉壺春瓶	元	高 32.5	1964 年河北保定窖藏	河北省博物館
8·2	景德鎮窯青花角端鸞鳳紋盤	元	高 7.9，口徑 46.1，足徑 26.1		故宮博物院
8·3	團窠對格力芬紋錦被面局部	元	團窠長徑 17	1976 年內蒙古察右前旗元集寧路故城窖藏	內蒙古自治區博物院
8·4	團窠獅身人面紋納石失	元		內蒙古達茂旗大蘇吉鄉明水墓地	內蒙古自治區博物院
8·5	刻絲大威德金剛曼荼羅	元中期	縱 245.5，橫 209		美國紐約大都會博物館
8·6	梅雀紋綾袍局部	元	袍長 130，通袖長 102，圖案長 30，寬 32	1975 年山東鄒縣李裕庵夫婦墓（1351 年）	山東鄒縣文物管理所
8·7	景德鎮窯青花花鳥紋八棱葫蘆瓶	元	高 58.2，口徑 8.4，底徑 15.5		日本掬粹巧藝館
8·8	景德鎮窯「樞府」款印花卵白釉折腰碗	元	高 4.5，口徑 11.5		重慶市博物館
8·9	磁州窯白地黑花童子紋大瓶	元	高 88.9，口徑 26.7		美國西雅圖藝術博物館
8·10	龍泉窯人物紋青瓷八棱瓶	元	高 23.4，口徑 5.6，腹徑 16.8		英國倫敦大英博物館

序號	名稱	時代	尺度（厘米）	出土時間與地點	藏地
8·11	哥窯青瓷獸耳爐	元	高 8.4，口徑 11.2，腹徑 12.4，底徑 8.5	1952 年上海青浦任明墓（1351 年）	上海博物館
8·12	花卉紋金高足杯	蒙古國	高 14.4，口徑 11.1	內蒙古達茂旗大蘇吉鄉明水墓地	內蒙古自治區博物院
8·13	朱碧山款銀槎	元·至正五年（1345）	通高 18，長 20，重 616 克		故宮博物院
8·14	瀆山大玉海	蒙古國·中統二年（1266）	高 70，膛深 55，口徑 135~182，最大周長 493，重約 3500 千克		北京市北海公園團城承光殿前玉甕亭
8·15	螺鈿樓閣圖黑漆殘盤	元	殘長 20	1970 年北京後英房元代居住遺址	首都博物館
8·16	張成款剔犀盒	元	通高 6.2，直徑 14.8		安徽省博物館
9·1	景德鎮窯青花雲鳳紋高足杯	明·永樂	高 11.6，口徑 14	1984 年江西景德鎮御器廠遺址	江西景德鎮陶瓷考古研究所
9·2	牡丹紋加金錦摹繪圖	明			
9·3	天下樂妝花緞局部	明		明刻《大藏經》封面	
9·4	八達暈加金錦局部	明			美國紐約大都會博物館
9·5	落花流水游魚紋妝花緞局部	明			故宮博物院
9·6	韓希孟刺繡洗馬圖	明·崇禎七年（1634）	高 33.4，寬 24.5	1960 年關瑞梧捐獻	故宮博物院
9·7	景德鎮窯青花初夏睡起圖盤	明·天啟	高 2.3，口徑 22，足徑 14.5		日本東京國立博物館
9·8	景德鎮窯青花海水龍紋扁壺	明·宣德	高 45.8，口徑 8.1，足長徑 14.8		中國國家博物館
9·9	景德鎮窯釉裡紅三魚紋高足杯	明·宣德	高 8.8		日本大和文華館
9·10	景德鎮窯鬥彩子母雞紋缸形杯	明·成化	高 3.8，口徑 8.3，足徑 3.8		台北故宮博物院
9·11	景德鎮窯甜白釉爵	明·永樂	通高 11.2，口長 15.2	1982 年江西景德鎮珠山御器廠遺址	江西景德鎮陶瓷考古研究所
9·12	景德鎮窯紅釉僧帽壺	明·宣德	高 19.2，口徑 11.2，足徑 7.4		台北故宮博物院
9·13	德化窯何朝宗款白瓷達摩立像	明末	高 43		故宮博物院
9·14	宜興窯時大彬款紫砂提樑壺	明晚期	高 20.5，口徑 9.5		南京博物院
9·15	嵌玉雲龍紋金酒注	明·萬曆	高 21.8，托盤徑 8.3	1958 年北京市昌平縣定陵（1620 年）	北京市定陵博物館
9·16	掐絲琺瑯雙陸棋盤	明·宣德	高 15.7，口長 53.3，寬 33		故宮博物院
9·17	鏤空麒麟花卉紋玉帶飾	明·崇禎	長 9.3，寬 6.5，厚 0.7	1982 年江西南城明益定王墓（1634 年）	江西省博物館
9·18	雕填龍鳳紋方勝盒	明·嘉靖	高 11，長 28.5，寬 11.3		故宮博物院
9·19	百寶嵌花卉紋黑漆筆筒	明晚期	高 15.2，口長 15.2		故宮博物院
9·20	黃花梨琴桌、香几、方凳組合	明晚期			上海博物館
9·21	紫檀南官帽椅	明晚期	通高 108.5，座高 51.8，前寬 75.8		上海博物館

序號	名稱	時代	尺度（厘米）	出土時間與地點	藏地
9·22	黃花梨架格	明晚期	長 98，深 46，高 177.5		上海博物館
9·23	朱鶴款竹刻松鶴圖筆筒	明·隆慶五年（1571）	高 17.8，口徑 8.9~14.9		南京博物院
10·1	錦群地織金三多紋錦局部	清	原長 178，寬 75		故宮博物院
10·2	福連紋妝花絨局部	清	原長 220，寬 66		南京博物院
10·3	織金團花事事如意紋緞面綿馬褂	清晚期	身長 73，通袖長 120，下幅寬 80		故宮博物院
10·4	纏枝玫瑰紋泰西緞局部	清晚期	長 556，寬 70.5		故宮博物院
10·5	刻絲乾隆新韶如意圖軸	清·乾隆	縱 54.9，橫 38.4		台北故宮博物院
10·6	沈壽繡蛤蜊圖	清末	高 28，寬 35		江蘇南通市博物館
10·7	景德鎮窯豇豆紅五種	清·康熙			美國紐約大都會博物館
10·8	琺瑯彩雉雞牡丹紋碗	清·雍正	高 6.6，口徑 14.5，足徑 6		故宮博物院
10·9	景德鎮窯青花松鼠葡萄紋葫蘆瓶	清·康熙	高 12.4，口徑 2，足徑 5.2		故宮博物院
10·10	景德鎮窯五彩蓮池紋鳳尾尊	清·康熙	高 45.5，口徑 22.9，足徑 15		故宮博物院
10·11	景德鎮窯粉彩轉心瓶	清·乾隆	高 41.5，口徑 19.5，足徑 21.2		故宮博物院
10·12	景德鎮窯仿古銅釉犧耳尊	清·乾隆	高 22.2，口徑 13.2，足徑 11.7		故宮博物院
10·13	宜興窯陳鳴遠款調砂扁壺	清·乾隆	高 4.9，口徑 8.5		宜興市陶瓷陳列館
10·14	石灣窯米芾拜佛陶塑	清	高 16.6		廣東省博物館
10·15	廣彩外銷瓷兩種	清·雍正	盤口徑 10.6		英國倫敦大英博物館（原藏達維德中國美術基金會）
10·16	大禹治水圖玉山	清·乾隆五十三年（1788）	高 224，寬 96，重約 5330 千克		故宮博物院
10·17	桐蔭仕女圖玉山	清·乾隆	高 15.5，長 25，寬 10.8		故宮博物院
10·18	翠竹盆景	清	通高 25，盆高 6		故宮博物院
10·19	剔彩博古圖小櫃	清中期	高 74.6，寬 49		故宮博物院
10·20	紫檀多寶格	清·乾隆	高 123.5，寬 70，深 30		河北承德避暑山莊博物館
10·21	紫檀旅行文具箱	清	通高 14，長 74，寬 29		故宮博物院
10·22	畫琺瑯花瓶	清·乾隆	高 50.5，口徑 16，底徑 14		故宮博物院
10·23	鏨胎透明琺瑯面盆	清	高 12.7，外口徑 47，底徑 16.5		故宮博物院
10·24	金星玻璃天雞式水盂	清·乾隆	高 15，長 21.5		故宮博物院
10·25	套料魚紋玻璃鼻煙壺	清中期	高 6.5，寬 5.3		故宮博物院

責任編輯	張俊峰
書籍設計	彭若東
責任校對	江蓉甬
排　　版	蔣　英
印　　務	馮政光

書　　名	圖說中國工藝美術史
叢 書 名	文史中國
作　　者	尚剛
出　　版	香港中和出版有限公司 Hong Kong Open Page Publishing Co., Ltd. 香港北角英皇道 499 號北角工業大廈 18 樓 http://www.hkopenpage.com http://www.facebook.com/hkopenpage http://weibo.com/hkopenpage
香港發行	香港聯合書刊物流有限公司 香港新界大埔汀麗路 36 號 3 字樓
印　　刷	中華商務彩色印刷有限公司 香港新界大埔汀麗路 36 號中華商務印刷大廈
版　　次	2016 年 3 月香港第一版第一次印刷
規　　格	16 開（185mm×260mm）184 面
國際書號	ISBN 978-988-8369-22-5 © 2016 Hong Kong Open Page Publishing Co., Ltd. Published in Hong Kong